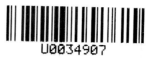

U0034907

快樂隨時帶著走

音樂教育專家告訴您 如何用音樂教養嬰幼兒

吳舜云／著

本書將改變你
對嬰幼兒音樂教育的誤解

何謂「學音樂」？

「學音樂」不一定是學樂器或樂理，音樂教育專家讓你快速瞭解「學音樂」的真正內涵比你想像得還要寬廣。

「學音樂」有什麼好處？

許多科學研究都指出，音樂的學習與欣賞對智能提升、情緒管理、行為表現……都能產生正面的影響，好處多多呢！

每個孩子都適合「學音樂」嗎？

沒錯！如果你瞭解「學音樂」是什麼意思，並且透過本書知道如何幫孩子做好規劃與學會陪伴的方法，就可以讓每個孩子都找到適性的音樂學習藍圖。

以後不當音樂家也要學音樂嗎？

學音樂好處多多，即便以後不把音樂當工作，也可以從學音樂的過程中獲益無窮呢！

編按：書中所用「寶母」與「褓姆」同意，為大陸、臺灣同義之不同慣用詞。

視聽同步刺激鈴

視聽同步刺激鈴,可以同步刺激寶貝的視覺及聽覺連結並激化寶貝的動作發展。

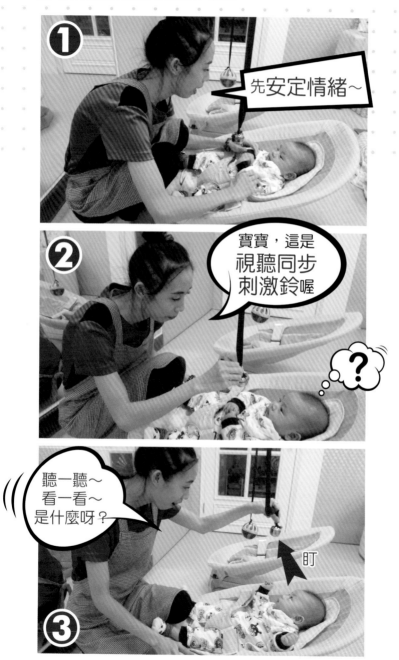

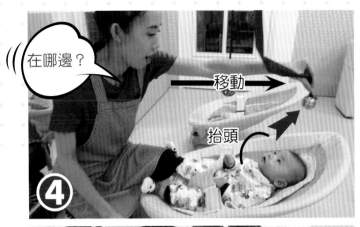

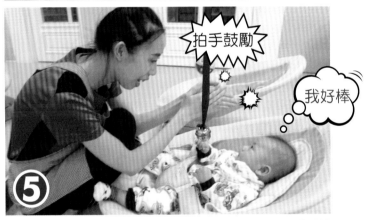

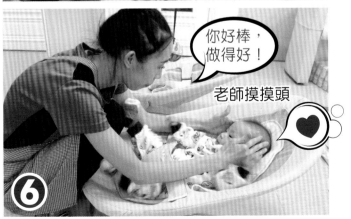

聞樂啟動 🎵🎵

寶寶聽到「換尿布」的音樂會自己找尿布放在自己的位置上，唱跳後自動躺下，等待老師換尿布。

隨著音樂搖擺~

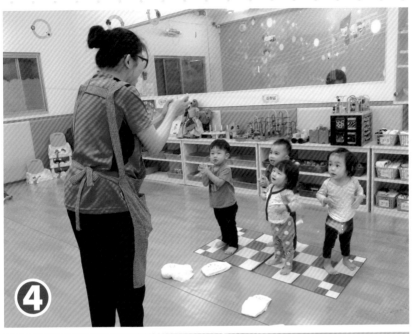

④

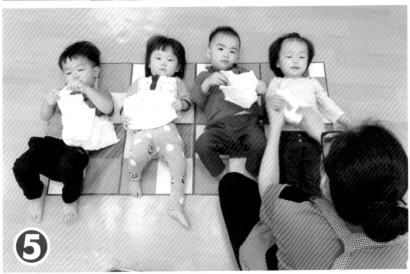

⑤

浸潤式「音樂環境」

音樂生活化，
「玩」出音樂教育的正途

曾昭旭／臺灣師範大學文學博士，
淡江大學中文系榮譽教授、華梵大學中文系講座教授

　　舜云和我的師生緣起於快五十年前，她當時唸北師（現在的臺北教育大學）音樂科，我教她們班三年級到五年級的國文。除了借國文課傳授我的生命哲學，課餘乃至上課時間，時不時會帶著一堆乃至整班學生去東南亞戲院看電影，遂從此奠定我們深厚的師生情誼。舜云每遇到人生關卡或疑難，總會來找我問道。所以，這回她將四十年從事兒童音樂教育的經驗整理成書，來找我寫序，當然是義不容辭啦！

　　當然，談音樂或音樂教育，我是沒有資格發言的；但談到兒童或兒童教育，就和我長期深研的生命哲學有

關了！而在拜讀過舜云的大著之後，卻發現她在兒童音樂教育上的觀念，和我的生命哲學觀念是非常相通，自然呼應的。說不定舜云的基本觀念正是當年因上我的課而受到的啟發呢！因此我不妨就借這篇序來談談兩者相應之處何在罷！

首先，《易經》的蒙卦有說：「蒙養以正，聖功也。」意思就是兒童教育的首要原則，就在一開始（啟蒙）就要引入正途，包括給他正確的觀念、養成良好的習慣、啟發他主動的真心、護持他學習的熱情等等。而舜云這本書，一再提點的就是這樣的基本觀念，真不愧是蒙養以正的聖功實踐者呀！

其次，佛經有說五根（眼耳鼻舌身）之中，耳最圓通。所以佛以一音宣說萬法，例如暮鼓晨鐘，都只有單純的一音，卻具有不可思議的覺醒效果。因此蒙養以正的最佳途徑就是通過聲音來感應、感召、感通。其實不止佛家，儒家對音樂教育功能的重視尤有過之，所以常稱「禮樂教化」（重點尤在化字，即自然的無言之教也），在各種藝術類型中，也只有樂具有經的身分（詩、書、禮、樂、易、春秋合稱為六經）。而更奇妙

的在六經中只有樂經失傳，是意謂著音樂是大化的最自然最直接的呈現，所以無從以人為的語言紀錄流傳嗎？若然，則面對純真自然的兒童，用音樂來啟蒙可說是再適當不過了！而這點意思在舜云書中可說隨處可見，真是不期然而暗合天理呢！

然後，所謂自然的無言之教，換句話說就是學習的生活化，也就是在做中學乃至在錯中學，這在儒學稱為實踐。而實踐的要義，一在於經驗的真實，照老師說的書上規定的去動手做不是真實的動手做（那只是操作或複製），自己摸索，從犯錯中察覺、領悟、改正，才是真實的動手做，這樣才會有真正的樂趣與成就感。二在於自我的作主與成長，從而建立根本的自尊與自信，可以說這才是真正的人格教育，也是生命哲學的核心精神所在。而在舜云書中，開宗明義便標舉音樂的生活化，尤其點出「玩」才是音樂教育的正途，也呼籲家長不要輕率為孩子學琴設定目標，造成壓力，反而斲傷了孩子的學習趣，也阻斷了生命的自然成長。這些經驗之談的確是和生命哲學的原理完全密合的。

好了！僅舉以上舉舉大者的三點，便已可肯定舜云

此書的精采可信，至於其他優點當然還有很多，但屬於音樂或音樂教育專業的部分，便非我所能置喙。因此僅列舉與我之所學相關的三點，以概其餘，也順便借此序文，為我和舜云五十年的師生緣聊作紀念。

跟著吳舜云打開音樂的魔法盒

張輝潭／白象文化營運總監

　　坦白說，我是個音樂的門外漢。

　　雖然在大學時期試著學過吉他、笛子，但我懷疑自己欠缺音樂細胞，最終只能羨慕大學同學拉著小提琴自我陶醉，並設法仿效同學多買些古典音樂來學習欣賞。

　　後來交了女朋友，竟發現自己原來比她還多懂一點古典音樂，不過接著知道她小時候學過幾年鋼琴，雖然後來中斷了，但仍能隨手彈奏幾首簡單樂曲，頓時就覺得自己立刻又被比了下去。

　　多學一點音樂，至少會一種樂器，在大學時期僅只是懵懂地感覺「好像不錯」、「比較有氣質」、「追女朋友應該會更容易吧」，除此之外，沒想很多。但沒能學成一種樂器，也沒特別對哪種音樂的欣賞有鑽研，於

是就一直自認為不懂音樂。

我和吳舜云董事長原本不認識，因為本書的出版，我們有了幾次採訪的機會。初次碰面，不過幾分鐘內，她就立刻翻轉了我「不懂音樂」的觀念。她讓我知道，每個人從小到大在很多場合、很多情境下都接觸過、學習過音樂（我想起中小學時在學校裡確實都有音樂課），走路、跑步、讀書也聽音樂，愛看電視上的唱歌比賽，被電影配樂感動……音樂處處出現在我們的生活之中，為什麼大家都覺得自己不懂音樂？

吳董事長的幾句話，立刻讓我對音樂的認識有耳目一新之感。

吳董事長是一個天才型的研究者與創造者，她設計了許多音樂教具，為啟發嬰幼兒的音樂感受力，她創作了數百首音樂。她也向我展示了許多她在舜云幼兒園及托嬰中心做的教學實驗，她是一位極有活力的超級教師，對孩子有無比耐心也精於觀察，從嬰幼兒到十來歲的孩子，以及從事音樂教育的老師，她都能妥善地將每一位想更瞭解音樂與音樂教育的人，擺在她腦袋裡那張獨一無二的系統化地圖上最正確的位置。位置對了，目

標清楚，方向與作法自然就會正確地顯現出來。

　　由於吳董事長有長達四十幾年的音樂教學經驗，我發現對於音樂教育的話題她隨手就能擷取素材來點開我的疑惑，我也發現自己和多數人一樣，對於音樂教育存在著誤解。明明音樂無所不在，大家卻都自覺沒學過音樂、生活中欠缺音樂陶養。

　　這本書，是臺灣頭一次由音樂教育工作者濃縮無數實務經驗而完成的音樂教育著作，但也是一本適合孩子、家長、老師閱讀的易讀作品。書中雖然提供了很多學音樂、認識音樂與推動音樂教育的正確觀念與獨創作法，但讀起來絲毫不會有阻礙或難懂之處。吳舜云董事長經常四處上課演講，因此她非常懂得如何以淺白、幽默，又獨到的方式，讓自認為懂音樂與不懂音樂的人都能夠從她活力與熱情十足的解說中，重新激活身上的音樂細胞。

　　在採訪、聊天之間產生的觀念碰撞，最後讓吳董事長想到了本書的書名《快樂隨時帶著走》，我相信，這是她四十幾年全心投入音樂教育的一句智慧總結。學音樂，不一定要成為音樂家或演奏家，學音樂只是要讓我

們擁有一種能自得其樂的能力，而那原本就是潛藏在人身體裡的本能啊！而最重要的是，要讓音樂自然融入我們的生活中，成為身心靈的一部分。

做為一位出版人，我常需要接觸各類資訊，並從不同層面掌握社會動態，因此我也常有感於當今的臺灣社會正處於一種「躁熱」狀態，人們日益煩躁，一舉一動、一言一行，似乎總藏著火氣，而且多數人都不知如何抒解情緒與不安，以致於日常生活中的小摩擦總能演變成微型氣爆，「大事化小、小事化無」「得饒人處且饒人」的生活哲理與態度漸漸喪失，每個人都急著要為自己爭權益、爭一口氣、爭面子、爭輸贏。

我們常期望能運用不同的媒介產生各種教化社會的作用，為社會帶來嶄新的改變，無奈，無論是書籍、電影、戲劇……，似乎都成效有限。但經過這幾個月來跟著吳舜云董事長編輯出版這本《快樂隨時帶著走：音樂教育專家告訴您如何用音樂教養嬰幼兒》，我漸漸瞭解她心中的胸懷壯志，她一直都知道也相信，中國數千年前的至聖先賢也早已瞭解，音樂從古老的社會到當今的科技化文明世界，都仍保有著一種魔力，可以在陶冶人

心、抒發情緒、昇華心性上發揮極大的功效。而且，音樂可以繞過理性與理解，直接讓每個人在單純「聽」的過程中有產生影響力。這其中完全沒有懂不懂的問題，因為音感（對音樂的感知）是與生俱來的能力，因此即便還在子宮裡，大腦也還沒發育完成，我們就已經有能力感受到音樂裡攜帶而來的情感，這也暗示著音樂是一種原生的學習，音樂的種子就設計在人類的身上，潛藏在我們的DNA裡。

　　音樂蘊藏著快樂，而有時候是透過抒發悲傷、痛苦之後而產生了放鬆與愉悅。因此，無論是聽快樂或是悲傷的樂曲，都能對人們的情緒產生正面的效果，也難怪吳董事長說，音樂連結著情緒，是最棒的情緒出口。她在一次會議中公開提出一個獨到的觀點：台北捷運無差別殺人犯鄭捷的問題，是情緒問題，不是品格問題。我認為這是個極具啟發性的觀點，在本書中也都有相關的討論與探究。

　　我相信這本書可以替讀者帶來全新的角度，關於「學音樂」這件事，吳舜云董事長會帶著我們重新發問，並獲得正確的解答。讀者也將瞭解，音樂是你與生

俱來的寶藏，只是多數人不知道如何用對的方式打開這個魔法盒。

　　做為本書的第一位讀者，我除了感謝吳董事長讓我參與了這趟獨特的音樂教育再發現之旅，我也期待每一位讀者都從本書裡重新認識音樂，更重要的是，從今以後，設法讓音樂跟自己的生活結合，讓音樂隨時能夠取悅你／妳！

目 錄 Contents

上篇：上課前先聊聊

中篇：家長音樂教室
你最想知道的幼兒音樂教育18問與答

下篇：教學的再學習

前言

別逼孩子被音樂打敗

　　大約在十五年前，我們幼兒園進來兩個很優秀、都很有音樂天分的小朋友。一個孩子的媽媽聽了我的建議，不讓孩子在學習上有太大的壓迫感，另一個孩子受到爺爺奶奶的影響還有爸爸的期待，音樂學習上就受到很多要求，在幼兒園時家長就帶他到處去參加比賽。我們幼兒園教出去的孩子比賽通常囊括前三名，所以幼兒園畢業後媽媽自然就讓孩子去上音樂班。

　　爸爸原本對孩子沒什麼期待，但發現孩子確有音樂天分後，也開始干預他的音樂學習。有一次，孩子在音樂班時鋼琴表現不是很好，爸爸一氣之下就把他所有獎盃都砸掉，媽媽對此也感到無奈。聽說這孩子後來沒事就喜歡咬指甲，可能有點強迫症。

快樂隨時帶著走

另一個家長聽我的話，不要求孩子上音樂班，就上普通班，但是一直沒有中斷學鋼琴。

　　後來孩子們各自長大，如今也都都大學畢業了，音樂班的孩子高中也上了音樂班，但上大學後從此放棄了音樂，不考音樂系，而且對音樂產生了排斥感。另一個沒上音樂班的孩子，大學反而去考了音樂系。而且媽媽說，這孩子一路上的音樂學習帶給大家的都是歡樂，家人們從來沒有拿什麼目標要求他，考音樂系是他自己的決定。

用正確的心態開始學音樂

有些孩子從小就看得出比其他孩子多了些音樂天分，但不適當的音樂學習方式竟會讓他們討厭、放棄音樂，這讓我感到非常遺憾。我知道，曾經深愛過音樂的人，內心深處對音樂還是會有渴望，只是錯誤的養成方式讓他不願再去碰觸所愛。

從事音樂教育四十餘年，最大的價值就是看到原來是什麼樣的教學方法，十餘年後看到是什麼樣的結果，也因此我對臺灣的音樂教育環境有著很深刻的感受。

在許多演講的場合中我曾經問臺下聽眾：「有學過音樂的人請舉手」，大約只有 1～2 位的人會舉手，再進一步詢問這些聽眾是否曾經學過什麼樂器，得到的總是離不開「小時候學過鋼琴」、「學過小提琴」……等等類似的回答；這時再反問那些沒有舉手的聽眾，他們總說因為沒好好學過樂器，所以認為自己沒學過音樂，但是當我在白板上陸續畫出五線譜時，尚未畫完，現場的聽眾就有不少人大聲說「五線譜」。

音樂教育專家告訴您如何用音樂教養嬰幼兒

每每到這時候，我總是感嘆臺灣的音樂教育怎麼會失敗得如此徹底！我們姑且先不討論學前教育階段的音樂教學，在小學的低年級卅年前就開始會有唱遊課、中高年級每週也會有固定上課的音樂課，為什麼一般大眾卻不認為在學校的音樂課程就是在學音樂呢？

尤其臺灣父母更是普遍認為，學習鋼琴是每個孩子童年的必經過程，或許就是從三十多年前，某家樂器廠商大肆宣傳那一句「學音樂的孩子不會變壞」的廣告詞開始，臺灣家長更是一窩蜂地對孩子的音樂教育熱心了起來，也造就了整個臺灣社會對於學鋼琴就等同是學音樂的風潮。但是在三十年後的今天，又有幾人可以從小開始接觸鋼琴而達到學音樂的目的呢？

一般而言，父母讓孩子學鋼琴的理由不外乎是培養興趣、培養氣質、陶冶性情……等（甚至也有彌補當年未竟的夢幻想像），所以常常可以看到家長不管孩子的意願，先把孩子送去學琴再說！但自孩子接觸到鋼琴的那一刻起，一連串反覆的預習、練習、複習……，再加上老師既嚴格又呆板、無趣的教導，以及家長不斷殷切的叮囑，反而不知造就了多少孩子痛苦的回憶，說不定

你當年或是你的孩子也正好是受害者之一？

　　讓我感有感觸的是，臺灣的鋼琴學習熱潮已歷經二、三十年，在這期間已有多少孩子在學琴的路上來來去去，但是我們卻可以很肯定的說，到目前為止能前往參與、享受音樂會的聽眾，與三十年前相較，卻沒有如我們期望而增多的情況，到底問題出在哪裡！

　　我認為這是臺灣大眾普遍對於「音樂教育」等同「樂器學習」錯誤觀念的遺毒，因為孩子在未能領略音樂的美妙與快樂時，就被父母與老師逼迫，拼命的練習樂器演奏技巧、以及認知式的樂理，只會造成孩子對音樂產生誤解、排斥、甚至恐懼，導致一般的學琴經驗，不能為孩子帶來快樂，更遑論音樂的欣賞及鑑賞能力，於是才有某些演奏會，竟然會出現演奏者比臺下欣賞的觀眾還多的窘況。

　　曾經我也是認為教樂器就是教音樂的錯誤施教者，在經過數十年的教學生涯中，透過不斷的教學相長、觀察、反思與學習，經過深入淬鍊，我逐步建構了我自己想法與系統：音樂的學習絕非從學習樂器開始，在日常生活中也可以享受到音樂學習的有趣、快樂，而且只要

用對方法，甚至可以達到比不斷枯燥地練習而獲得更好
的學習效果。

落實「音樂生活化」
已有成熟的操作模式

尤其對學齡前的嬰幼兒來說，音樂更是影響身心發展的主要因素，這個理論也在近期許多的專題研究和觀察中被證實。因此，提供豐富的音樂學習環境與優良的教學系統內容來奠定嬰幼兒音樂學習基礎，是現階段從事嬰幼兒音樂教育者必須肩負起的重大責任。

於是我開始專心推廣正確的音樂教育觀念（0～12歲），並且研發嬰幼兒音樂教學法（含胎教）、教材、音樂CD（近 500 首），希望能將這數十年來的教學經驗及心得與大眾分享，讓更多的家長與孩子可以在學習音樂的過程得到更多快樂，讓音樂充分達到安定情緒、自樂樂人的功能與目的，成為家庭快樂的泉源，以及大家心靈上的終身伴侶，並藉由本書導正一般大眾對於嬰幼兒音樂學習的迷思，讓父母能對孩子的音樂學習有更進一步的理解，從而用對的方式給予支持，更期盼能讓音樂教育者重新找回音樂教育的尊嚴，以及讓大家認識音

樂教育對國家社會有著無比重要的價值。

不過，除了觀念要正確，音樂教育也需要具體的作法與工具，所以我這幾十年把這些都做好了，我對國家民族最有貢獻的應該就是提供了「音樂要生活化」這些美好口號的具體工具，替音樂教育發展了理論、有效的教法、有用的教具與教材，我相信這些落實「音樂生活化」的具體作法還不是最好的，但起碼讓大家有個可以依循的操作模式，而且這裡頭濃縮了我幾十年實務經驗累積的成果。

我在準備出版這本書時，第一個想到的人就是好友前陸軍楊中將。楊先生的音樂造詣極好，他曾介紹他認識的廠商替我裝了一臺真空管音響，我一直記得他跟我說：「一般的音響都是發聲垃圾！」有一次，有位朋友買了組百萬音響請我去聽看看設備好不好，結果音響播放的是郭金發的《燒肉粽》，我一聽就覺得怎麼能用這種歌聽出音響的品質，但後來我把這事跟楊先生說，沒想到他說，別以為只有古典音樂好聽，其他音樂都不好，只要能移情的都是好音樂，也有很好聽的臺灣本土歌曲。那時候的我，確實以學了西方古典音樂而自命清

高，楊先生的一席話完全改變了我對音樂的觀念。

教育是社會良知的底線。

教育是人類靈魂的淨土。

教育是立國之本。

教育是最崇高也最具長遠影響力的志業。這是我投身音樂教育多年，始終充滿活力與熱情的原因。

北宋的張載一生主張「實學」，強調我們的所學都要能夠經世致用，他有名的《橫渠四句》寫道：「為天地立心，為生民立命，為往聖繼絕學，為萬世開太平。」

這幾句話我一直用以自我期許與砥礪自己。我的夢想是期望未來音樂教育可以在華人世界裡遍地開花，我認為中國人的世紀必然是個音樂教育大盛的時代。雖然我清楚自己一個人能力有限，但熱愛音樂、熱愛教育的我，一直快樂無悔地「向前走」。因為我相信，會有愈來愈多人看到我所看到的景象。

不過，我還是要提醒讀者，看這本書可以輕鬆一點，我期望這本書至少能讓您瞭解：讓自己快樂絕對比你想像得還要容易！

上篇
上課前先聊聊

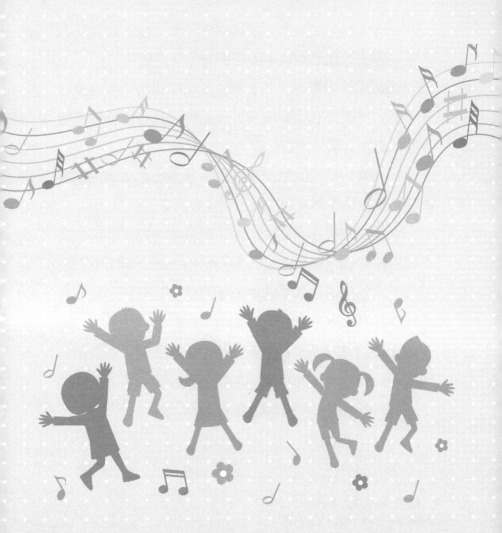

音樂教育比你想像的重要

　　音樂是人類的靈性中最特別的一種天賦。

　　每個人的身體裡，其實都被賦予了從音樂中獲得快樂的能力，因此在世界各地許多原始部落裡都懂得用簡單的節奏性音樂來創造社群的歡樂。

　　從音樂中感受到歡樂與陶醉，並激發出身體裡潛藏的活力，這是不需要教導就已經存在的本能。

　　人們在日復一日的生活中，不都是在熱切地追求著幸福與快樂嗎？諷刺的是，製造快樂的能力明明就在我們身上，為何這最基本的能力不設法先經營好，反而要不斷靠著追求外在的滿足來讓自己快樂？

　　在嬰幼兒時期，我們就已經能觀察到孩子對音樂有明顯的感受力，因此在成長期間只要順勢引導就能替孩子留下一輩子都獲益的影響力。

音樂是比文學更早萌芽的藝術創作

中國應該算是最早對音樂影響力有深入研究的文明，對聲律的運用和研究已有悠久的歷史。

兩千年前的《尚書》中就有「詩言志，歌永言，聲依永，律和聲」的論述。中國的老祖宗們很早就知道，先有唱歌才有吟詩，音樂先於文學，因此詩歌也總是以歌為基礎來進行文學創作。

語言原本就是「聲音」和「意義」的結合體，聲音的高低、強弱、長短、快慢，可以讓語言表達起來容易琅琅上口，或者搭配音樂的聲律，聽起來更加和諧優美、悅耳動聽。而中國文學中的「詩文學」（如騷、銘、賦、古詩、絕句、律詩、詞、散曲等）或是較屬民間流行的「講唱文學」（如變文、諸宮調、鼓子詞、彈詞、寶卷、說書等）以及「戲劇文學」（包括雜劇、昆腔和各種地方戲曲等）都具有和諧的韻律，處處散發出音樂之美帶來的強烈感染力。

換言之，中國人很早就將音樂融入在日常生活與藝術創作中，而且非常清楚音樂如何帶來教養上的正面效果。

　　《尚書》中的《舜典》就留下了記錄：

　　帝曰：「夔！命汝典樂，教冑子，直而溫，寬而栗，剛而無虐，簡而無傲。詩言志，歌永言，聲依永，律和聲。八音克諧，無相奪倫，神人以和。」

　　早在中國的堯舜時期，國家就設有「典樂官」，主掌一國之「（音）樂」事。但典樂官是為了教化人民而來「作樂」，在上位的國家領導人深刻地瞭解，音樂引導青年讓他們正直而溫和（直而溫），寬宏而莊嚴（寬而栗），剛正而不暴虐（剛而無虐），平易而不傲慢（簡而無傲）。

　　詩還可以表達意志與想法，再透過歌詠唱出來，聲調隨著詠唱將我們的情感（情緒與感受）以抑揚頓挫的樂音「播放」出來，讓詠唱的人與聆聽的人產生共鳴，而達到「神人以和」的境界。

後來到了春秋戰國時代，至聖先師孔子進一步發展了「禮樂教化」的思想，他在《孝經·廣要道》裡說：**「安上治民，莫善於禮；移風易俗，莫善於樂。」**

　　「禮樂」被賦予「教化」的作用，也因此被歷代儒家奉為修身、齊家、治國、平天下的必經之道。從儒家思想來看，禮樂具備，教化大行，則民治國安；禮樂崩壞，教化不興，則民亂國危。

　　雖然中國人這麼久以前就知道音樂對「教化」和「移風易俗」能產生極大的功效，可惜的是，這個深刻的思想到了後來逐漸流於形式，音樂漸漸只剩下娛樂的功能。

馬雲：音樂是和天堂通的

　　大家都知道，**音樂可以陶冶人的性情**，但幾乎每次我再追問「音樂為什麼能陶冶」時，沒有一個人講得出來。

　　就字面上來說，「陶」就是樂陶陶，陶陶是活潑的感受；「冶」就如同把鐵煉成鋼的「冶煉」一般，需要經過許多次的反覆進行才能達成。

　　反覆讓你沉醉在快樂之中，這是音樂「陶冶」性情的機制。

　　也就是說，一個人感受到快樂的次數愈多，常可以處於陶醉的狀態裡，捨不得離開當下那個情境，在那個片刻中，對周遭的人、事、物往往就不會那麼在意，彷彿在陶醉的片刻間擁有自己心靈可以歸屬的一片淨土，這正是音樂帶給人們最特殊的一種作用。

　　簡單說，音樂很容易讓人產生陶醉的感受，只要反覆進行音樂性的活動（譬如聆聽、欣賞、演奏、舞動），音樂就能達到陶冶的功用。

中國知名的企業家馬雲，對於音樂教育也有極精確的認識。他在一次演講中表述的想法，已經讓世界各地的華人都看見了另一個「教育翻轉」的希望。

今天大家對教育的問題看法不一。中國的教育很糟糕，其實要一分為二的來看：中國的「教」是很不錯的，中國的「育」相當的不行。

教育是兩個概念。教書，今天你到全世界各個大學去看，中國學生雖然在中國的學校裡的初中、高中時代算是比較差的學生，但到了歐美基本上是最好的學生，這跟我們老師的教育水平、學生的勤奮、老師的教育方法是有關係的。

但，中國的「育」實在太差。尤其昨天晚上我問很多老師「您教什麼」，基本講的是數學、語文，但是我很少聽見說，有兩個人跟我講「除了音樂不教，我都教」。然而體育、音樂、美術，這些東西基本上我們的中小學就沒有重視過。

最讓學生能一輩子記住你的，是從音樂、體育、美術這些東西裡面你告訴他做人的道理。知識是可以傳授

的，是可以勤奮努力學習的，但是文化是玩出來的。現在的孩子玩的時間實在是太少，說實在點，我們的老師玩的時間也很少，因為我們的老師從小到大的學習就是這個樣子。

如果我今天重新設置中國的教育體系，幼兒園的孩子，在開始時，必須學會唱歌，必須懂得音樂，必須欣賞音樂。這個音樂是和天堂通的，將來要尋找開啟人的智慧是音樂起來的。音樂最早是從教堂、廟堂裡出來的，所以音樂對人實在太重要。

我以前在加拿大碰上一對夫妻有個孩子，他的媽媽留在加拿大，老爸又回到了國內，媽媽在加拿大的目的是什麼？說是讓女兒學習花樣滑冰。我就想說花樣滑冰中國的技巧很好的，你們北京人幹嘛不回到北京去學習花樣滑冰呢？

她說，「你不知道，它這個音樂⋯⋯」我說花樣滑冰跟音樂有什麼關係？她說中國的很多花樣滑冰的音樂只是背景音樂，西方的音樂是在這花樣滑冰的過程中把自己沉入這音樂裡面，這是有差異的。

其實，身為資深的音樂教育工作者，和馬雲相同的觀念在我心中早已根植多年。

我認為馬雲其實是個教育家——這或許和他早年即執教鞭多年有關——所以才能在事業有成的巔峰上，看到和其他成功人士極為不同的視野。在本書中，我要強調：

音樂教育，不是教育中的配角。

音樂教育，應該是所有孩子最早也最核心的教育重點。

我認為，所有教育的成果，都必需展現在一個被良好陶冶過的人身上，才能獲得最大的效益。如果每個孩子從小就被正確教導了音樂欣賞的能力，每個人都擁有從音樂中獲得快樂的能力，隨時都能透過自己的力量找到一個情緒的出口和感受的共鳴點，每個人手上都有一種隨時可以「和天堂通」（借用馬雲的話）的能力，這樣的人生不是最令人羨慕的嗎。

 《舜云愛樂小語》

音樂不單只是娛樂，它能反覆讓你沉醉在快樂之中，這是音樂「陶冶」性情的機制。音樂教育，不應只是教育中的配角，應是所有孩子最早也最核心的教育重點。

情緒是人類互通的密碼

　　有一次我參加了一個公共托育的研討會，會中有位長官提到小孩教育的重要性，接著就提到了臺北捷運隨機殺人的鄭捷，這時候在場很多人都說，鄭捷的品格出了問題才會做出這種無差別殺人的事情，這個案例顯示我們要盡量提倡「品格教育」。

　　說到這裡，眼看著大家都很同意這樣的觀點，我忍不住舉手說，鄭捷不是「品格」問題，他是「情緒」問題，一個人的品格是好是壞並沒有絕對關係，平時一個正人君子也可能會變成殺人惡魔。我一提出這個觀點，大家一片愕然，但現場也都是懂教育的人，因此一聽就懂，恍然之間驚醒：「原來品格與情緒不同」。

　　我寫這本書也想提倡一個很重要的概念：**品格是需要被塑造的，它可以虛假、做作，唯有情緒無法塑造。**

品格是被社會化要求「由外往內」的行為原則與規範，音樂則可以創造是「由內往外」的情緒紓發，讓你敞開胸懷，因此鬱悶時有人反而會因為品格自我要求得太好，找不到情緒紓發管道，只好被迫轉向暴力。在很多社會事件中，我們不就常看到那些施暴者的鄰居或親友總說：「這人平時看起來很好、很乖，對人也很有禮貌，看不出來怎麼突然變成這樣？」

建立情緒出口的習慣

　　現在的社會有很多喜歡宅在家裡或人際關係不是很好的年輕人，若有正確地學得音樂，即便一個人獨處也可以快樂，不然覺得寂寞就想找些刺激或補償（如暴飲暴食、吸毒、打手遊電玩……），讓自己沉溺在裡面無法自拔，久而久之不但可能產生人格上的問題，甚至成為社會安全的不定時炸彈。

　　我期望藉由本書提供給大家（尤其是教育工作者與教育政策制定者）一個全新的角度：**在現代社會中產生的許多社會問題裡，假設「情緒」是個重點，那麼，利用音樂教育來作為情緒抒發的出口，就必然扮演著關鍵性的作用。**

　　今日社會上大家都開始講究「情緒管理」，世界各國都有類似的趨勢，但成年人講到「情緒管理」其實已經有點晚了，最好從小就要有情緒出口的習慣，**習慣才是重點。**

　　從小最容易培養的情緒出口的習慣，就是學音樂。

至少學會聽懂音樂，情緒出口就有了與音樂連結的能力，再進一步學會表現音樂的能力，吹、彈、拉、敲擊或唱歌都好，音樂與情緒調節就會建立起一種習慣性的機制，在你需要的時候就自動被誘發。

情緒出口的好習慣有很多，而最沒有後遺症的是「音樂」。音樂是所有情緒出口之母，更重要的是，學了音樂就可以讓「快樂隨時帶著走」，這意思是說，**音樂是最隨手可得的情緒出口，而我們只要運用正確的方式和心態，就能讓孩子從小就擁有這項能力**，這是我希望這本書帶給讀者最核心的概念。

情緒出口對人生有何影響，應該用什麼方法接觸音樂，這都是我在書裡想引導讀者探討的問題。除此之外，我也希望在書中告訴讀者，學音樂除了能安定及舒發情緒，對人生也可能產生其他正面的影響。

曾有一位媽媽告訴我，他兒子大學畢業後，到臺灣一家很有名的專門寫程式的公司應徵，面試時，印度籍考官在印度用視訊面試，考官講的英文他有時候也沒有聽得很懂，因此自認為不是考得很好，而且會去面試的都是一流高手，考後原本自認為應該不會被錄取，結果

不但錄取而且成績還很好。

　　他覺得納悶，於是到公司報到後，一次遇到那位印裔主考官，就問他：「你覺得我哪裡真的值得你欣賞？」

　　主考官說：「你的程式寫得非常的美。」

　　他就愣了一下，後來他才想到他從小學音樂，音樂帶給他一種秩序的美感，所以他總習慣把程式寫得非常漂亮。

　　主考官說，從這麼多人的程式作品篩檢當中，他認為他的程式是視覺上最美的。

　　他的媽媽跟我說，他從小學音樂時，就很認同我說的觀念：「孩子學音樂，以後可以不用當音樂家，但是叫他不要放棄音樂。」於是這孩子從舜云畢業後這些年來仍斷斷續續在學音樂，一會兒學吉他，一會兒學打鼓，但是最讓人意想不到的是，這些音樂上的學習後來居然成為他勝出的優勢之一，他的媽媽非常感謝我。

　　其實我當時一聽也愣了一下，我知道學音樂有很多好處，但原來寫電腦程式跟學音樂也可以有這一層關係。

音「樂」讓你擁有快「樂」的能力

　　中國的造字者顯然極有先見之明，我相信老祖宗們早已知道，音樂讓人可以擁有快樂的能力，因此**音樂的「樂」和快樂的「樂」是同一個字，這代表音樂與快樂在本質上是互通的**。懂音樂的人、玩音樂的人容易快樂，快樂的人沒有情緒障礙，心情常保喜樂，自己快樂也會感染到旁人身上，讓別人也快樂。

　　這也是本書期望創造的價值，我希望讓讀者瞭解，其實快樂就在身邊，更精確地說：**獲得快樂的能力就在我們自己身上！**但我們的教育過度重視智育，太看重對升學有用的分數，反而讓音樂教育及其重要影響給遺忘了。

　　當你正在不高興、鬱卒或煩惱之際，突然聽到一首熟悉的很美的音樂，就會立刻被吸引過去，原本正在走路時奔波勞苦或在烈日高照下難受的感覺就沒有了。可是這音樂對一個沒有音樂素養的人就無法產生影響，去改變其負面情緒和鬱卒的心境。

音樂隨時可以給人一帖「清涼劑」，但這「清涼劑」是你必需懂得它才能發揮功效，不然就會入寶山空手而返。你必需有鑰匙，才能開啟寶山的大門。

一個學了某種樂器的人，可以立刻在街上就開始即興演奏自樂起來，習慣用音樂「取悅」自己的人，即便在開車等紅燈或看病候診的空檔，都能習慣性地為自己「創造音樂陶醉的環境」，譬如輕聲哼著歌、隨手拍打方向盤或大腿，即便只是跟大家一樣拿起手機滑，也是在尋找讓自己聽了舒服的音樂。

音樂讓你有能力自己創造「讓自己沉浸、陶醉的快樂氛圍」，在任何情境、空間與場合裡，懂音樂的人就擁有這個能力，這已經是一種內化的習慣。

所以我們喜歡讓孩子學唱歌，因為它是隨時可以帶著走的樂器。

學音樂的人有這個讓自己陶醉的能力，也很願意提供這種「取悅自己」的機會給自己，因此就容易常感到快樂。我自己學音樂、教音樂幾十年，看到我或認識我的人都很容易感受到我就屬於這種很容易感到快樂的性格。

音樂不只是音符，而是情緒

　　我曾去一間牙醫診所，診間原本播放的是收音機裡一般的流行樂，後來我建議醫師改播古典音樂臺，後來他告訴我，放了一陣子古典音樂後，他發現診所裡小姐的氣質也變了，醫生自己也覺得工作時心情比較沒那麼浮躁。他承認，工作時他其實並沒有在聽音樂，可是他一走進診間的氣氛裡，不知為何就會覺得很舒服。我就跟他說，那是因為音樂改變了你的大腦結構，也是大腦裡釋放出多巴胺的效果。

　　其實，工作時聽流行歌曲比較無法放鬆，因為歌曲有語意，像講話一樣，大腦容易被音樂裡的歌詞吸引，但像古典音樂這類沒有歌詞的音樂，純粹是高低的音頻，讓你聽得很舒服，而當你也不是很在意它的時候，它就只是一個音頻在你耳邊迴盪，它不會干擾你，卻可以讓你暫時跟外界隔絕，讓你無形中就很放鬆。

　　音樂的很多原理都跟聲波振動有關，聲傳情、歌達意，聽音樂就是個情緒，情緒也會隨你改變。譬如聽莫

扎特一首小夜曲，睡覺前聽覺得很舒服，談戀愛時聽就覺得很甜蜜，但不管怎樣，音樂中的平靜感會因為你當下的情境而被賦予不同的意義，旋律是一直存在的，正是因為沒有歌詞，所以就能與不同的情緒去貼近。

由於沒有歌詞，也因此跨文化、跨國度都適合聽，所以音樂無國界，它只是情緒，人類的情緒都一樣。

情緒是上帝給人互通的密碼。

就像毛利人對你吐舌頭還要「啊啊啊」地叫，就表示他很雀躍與興奮歡迎你的感覺，聲音是傳情的，但是單一的聲音比較單調且直接，因此後來才有了音樂。

音樂不是一個音、一個音去連接起來，它有一種流動感，會因為其調性、節奏、樂器與編曲的方式，造成聆聽者整個情緒上的吻合，這就是音樂的魅力，它沒有絕對的答案，但它的情緒可以配合你，跟有歌詞的歌曲作用不同。

周公在數千年前制禮作樂，就完全是一個安定情緒的概念，不是演奏的概念。

人類共同的語言就是情緒，情緒會影響行為，個人的行為就會影響到別人，影響別人就屬於社會要進行規

範的領域。當人們要準備進行社會規範時，就會發現原來音樂可以穩定個人情緒，對整個社會來說是具有極大作用的。

音樂為百科之首，因為它具有安定情緒的作用，而情緒是影響個人以至於整個社會的關鍵，如此看來，你能說音樂教育不重要嗎？。

倘若我們確實要在教育上精於計算，試想，只要一個國家的教育系統，在幼年時期多花些資源在音樂教育上，那麼日後必定能在處理情緒管理失衡造成的社會問題上省下龐大的資源。不是嗎？！

我要再次強調（也是呼應中國先賢智者的觀點）：
音樂教育，應該是所有教育最初始的重點。

把音樂學習從配角帶回核心，
用音樂改變社會

　　在我課堂上的小朋友，從 2 歲幼幼班開始，準備銜接幼兒園教育，我都會在星期一的第一堂課安排音樂課，接下來每天所有課程都是跟著音樂在發展。每天早上讓孩子唱唱跳跳，情緒好了，自然學什麼都容易了。這是一個極簡單但也非常有效的作法。

　　我希望在各級學校裡每天早上都有一些歌唱的課，就像以前在學校也會唱軍歌，鼓舞士氣，現在的教育已經不知道把歌唱放到哪個被冷落的角落去了，這是非常遺憾可惜的事。

　　過去，大家把音樂教育都當成形式化的操演，事實上形式化的操演也有其價值在，可能大家沒看到價值，對此不以為然，最後索性就把形式化的操演的時間也刪掉了。

　　其實，**音樂本身沒有錯，是音樂演出的形式有問題。**

我是小學音樂老師出身，因此在小學訓練了很多節奏樂團、合唱團，那時候每天早上七點多就要訓練，練三個月就去參加比賽，無論是得到第一名或二、三名，實力都已相當不錯。試想：既然演出服裝也做了，成果也有了，只因些微分數落差就再也無法有演出機會豈不可惜，尤其讓參與比賽的孩子無法繼續有分享成果的機會更是遺憾！

　　多年來我一直有個心願～以後有機會我想成立基金會，每周假日都替這些孩子安排演出機會，不論小學、中學、大學的合唱團及各式樂團都可以，譬如去百貨公司、大型商場、美術館等公共場所，讓孩子們很自然地就可以有個舞臺去表演，表演不一定得到國家歌劇院，可以反其向而行，走進人們的日常生活場域，這樣民眾即便只是在路邊散步休閒，也可以聽到美好的音樂，增加生活場域中散播的快樂與美學欣賞機會，對孩子來講也是一種新鮮有趣的學習場合，可以增加磨練臺風的機會，讓孩子懂得分享與自樂樂人。從教育的效果來看，這又可以讓孩子延續已經習得的音樂能力。

我一直希望做到「**用音樂／歌聲改變社會**」，這個教育意義深遠的作法，才是我一生中最重要的工作，這種音樂活動若持續定期辦，三、五年下來就能累積成果，看到音樂對社會的影響力。

音樂活化你快樂的能力

　　若我們將人體視為一具複雜的機器，其中光是與「情緒」相關的機制就有讓人既驚訝又讚嘆的設計，這些設計藍圖分布在大腦裡好幾個地方，彼此間有緊密關連。

音樂為何讓人快樂

　　科學家在研究大腦與行為發展時發現，「杏仁核」
與負面情緒的發生有密切的關聯。

　　杏仁核（Amygdaloid）又名杏仁體，位於側腦室下
角前端的上方，是大腦邊緣系統的皮質下中樞，具有調
節內臟活動和產生情緒的功能，尤其是恐懼性的情緒反
應。而杏仁核活動的頻率愈高，就愈容易產生憂鬱、沮
喪、易怒、沒信心、焦慮、不安等負面情緒。

　　另一方面，科學家也發現，大腦裡有一種內分泌物
叫「多巴胺」（Dopamine），是幫助細胞傳送脈衝的化
學物質，也就是神經傳導物質，是大腦內的「信息傳遞
者」。多巴胺會影響一個人的情緒，它主要負責大腦的
情慾和感覺，也會傳遞興奮及開心的信息。

　　換言之，**多巴胺與正面情緒有關，其活化頻率愈
高，就愈易產生快樂、溫暖、平靜、幸福、安全感、陶
醉和釋放等正面情緒。**

　　而許多科學研究顯示，**音樂可以促進多巴胺的分**

泌，並抑制杏仁核的反應，也就是聆聽音樂時，人會產生較多的正面情緒。

美國「心理科學中心」網站報導，日本東京藝術大學和腦科學研究所的科學家選取了 44 位志願者來參與實驗，其中包括音樂家和沒接受任何音樂訓練的人。當這些人聽悲傷的音樂會引發悲傷與浪漫、複雜又矛盾的情緒，這種同時存在矛盾情緒的反應讓他們在聽悲傷音樂時反而帶來快樂的感受。

聽曲調悲傷的音樂會引發如此情緒！這項研究成果有助於解釋，為什麼人們喜歡聽悲傷的音樂。

此外，也有研究發現，當人們聽到最喜愛的音樂時，往往會有身體動作的衝動，腦部紋狀體（Striatum）也開始釋放多巴胺，但是在聽自己沒什麼感覺的音樂時就不會如此。這意謂著，雖然**人體中生來就設計了與音樂有關聯的情緒反應機制，但這個本能仍需要藉由音樂教育來激活（activate）、活化。**

在我們身上產生的快樂、溫暖、平靜、幸福、陶醉……等正面情緒裡，我認為「**陶醉**」最關鍵，因為陶醉可以讓我們產生一種與世界隔絕、跟現實抽離的心理

狀態，這時候人就回到最原始、最單純的快樂狀態，譬如戀愛時，戀人們就陶醉在彷彿離現實很遠的兩人世界裡。音樂也是，懂音樂、喜歡音樂，常常可以很快就陶醉在音樂世界裡面。因為有了陶醉，就很容易產生其它的快樂、溫暖、平靜、幸福……等正面情緒。

在我們的身上可以產生這麼多正面情緒，為何大家都不認為「陶醉」最關鍵，這就表示音樂教育失敗，或「陶醉教育」失敗。

「繞梁三日，不絕於耳」，音樂可以在三日內都出現很美好的感受，你會捨不得離開那個情境，想一直沉浸在裡面，而且很舒服。這種捨不得離開的快樂感，有很多來源可以取得，譬如打電玩也是沉浸在快樂裡，但這時候由於用眼過度，身心處於緊繃而無法抽離的狀態，身體其實一直在產生負擔而不自知，長久下來自然會累積許多後遺症。

所以快樂分為兩種，「有後遺症」跟「沒有後遺症」的快樂。

唱歌對身心都會帶來許多好處

唱歌帶來的快樂與舒暢，是與多種身心機制明確相關呢！

　　根據醫學研究，和歌唱者、聲樂家的實證經驗顯示，唱歌對於歌唱者的身體與心理都能帶來多種好處。譬如，唱歌能衝開體內橫膈膜，對身體內部產生一種有節奏的按摩循環，這是其他運動無法達到的效果。

　　唱歌也很容易讓人情緒變好，無論是心情差或身體有病痛因此精神不佳，唱歌都能帶動神經通路活躍，因而產生好情緒，也相對改善精神狀態。

　　也有研究發現，唱歌藉由消除壓力而增強了人體的免疫系統，堅持唱歌的老人甚至能減少看病與吃藥的次數。

　　研究也發現，人們在唱歌時，大腦會釋放出一種「催產素」荷爾蒙，母親生產後剛替寶寶餵奶時，戀人妳儂我儂地相互凝視時，大腦也會釋放這種促進人際情感交流的荷爾蒙。

　　這也難怪，唱歌明顯可以改善憂鬱，調節情緒，忘卻疲勞，心理學家也認為，大聲歌唱對強迫症、抑鬱症的治療都有好處，堪稱是一種特殊的心理療法。情緒改

音樂教育專家告訴您如何用音樂教養嬰幼兒

善後，常連同情緒、壓力引發的胃部問題也跟著消失。

　　另一方面，唱歌也是一項全身運動，可以用到全身肌肉，消耗熱量，達到類似減肥的功效。唱歌與練習發聲都能擴大肺活量，進而提升呼吸功能。唱歌時是利用腹式呼吸法，因此可鍛鍊腹肌，並順帶刺激大腸蠕動，改善慢性便祕問題。

　　唱歌讓人身心愉悅，帶來青春活力感，也唱出好心情。這是老天爺送我們的樂器，好好學習如何利用它，就能替自己隨時帶來快樂與健康！

音樂啟蒙影響一生

　　兒童心理學家發現，在兒童早期，特別是 0 至 3 歲的孩子對聲音和音調特別敏感，因此 0 至 6 歲學齡前期是開發兒童音樂智能的重要時期。

　　有些家長認為自己本身對音樂並不在行，更別提要去教孩子；也有家長認為音樂感是天生的，並不需要特別去培養。其實，**音樂和語言一樣，都是孩子表達自我的一種方式**。「音樂智能」在結構上幾乎和「語文智能」平行，**我們可以像培養孩子說話一樣來培養孩子的音樂才華**，而對音樂並不內行的家長，在家裡也同樣可以對孩子進行音樂方面的啟蒙。

音樂智能是指一個人在音樂演奏、創作和欣賞方面的能力。學齡前兒童的音樂啟蒙主要是為孩子創設良好的音樂氛圍，培養他們對音樂的愛好，讓孩子從瞭解什麼是節奏，一步步開始理解音樂，讓孩子**學會用音樂來「表達自我」**。

年齡	知覺能力	反應能力	概念能力
0～1 歲	音高、力度、音色、速度	聽力、律動	絕對音高
1～2 歲	持續、歌唱	聽力、律動	絕對音高
2～3 歲	持續、歌唱	創作	絕對音高
3～4 歲	高度、音程	操作	表現
較佳的持續力、音高：5 歲；和聲：6～7 歲；風格：8 歲			

■ 嬰幼兒在每個年齡層對音樂的理解及學習能力

音樂不是孤立存在的，它可以和唱歌、遊戲、律動甚至語言結合在一起形成一個整體。在中國古代就有詩樂舞一體的傳統，即人們可以通過有韻律的詩歌和舞蹈對孩子進行音樂的訓練。

我們可以仔細回憶一下孩子學習說話的過程，母親可以感覺到胎兒對聲音的感知，在出生後，聽到大的聲音會出現定向反射和驚跳反射。家長們也可以發現，3至4個月大的孩子常表現出聆聽音樂的樣子。我們利用生活中各種現實情境與孩子對話，因為家長們知道這樣可以幫助孩子理解語言。同理，對音樂的理解和表達也是如此，首先應該讓孩子熟悉各種聲音，聆聽各種曲調，讓音樂和語言一樣，融入親子的日常生活中。

（註：參閱本書第113頁）

「音樂寶母」
培養音樂感與生活自理能力

　　我設計創作了一套「音樂寶母」教保系統，讓家長可以從胎教時期就找到正確的方式跟孩子一起享受音樂，有句話說：「不要讓孩子輸在起跑點上。」我認為起跑點不是認知、不是技能，而是要養成好習慣，包括學習上、生活上的好習慣，以及情緒出口的好習慣。所以我常形容**這套「音樂」如同「用聽的母乳」，是根據嬰幼兒不同階段的身心發展、情緒教育等需求規劃設計的最具完整系統的「大腦營養素」。**

　　「音樂寶母」教保系統是：

　　1. 完整的系統結構：音樂、教育（學習）、保育（照顧）跨接三大領域。

　　2. 快樂融合式的設計：作息式歌謠、古典情境音樂、十大領域的課程。

　　3. 循環連動式的實施：整個生活學習過程，用音樂做串連引導，循環、反覆、不間斷，環環相扣。

音樂寶母的老師會幫助寶貝們辨別每一種音樂的不同，並配合「作息歌謠」和孩子隨著音樂唱與跳，與孩子一起做遊戲、一起唱歌，並引導寶寶隨著音樂去完成洗手、如廁、吃飯和睡覺等生活自理，將音樂和現實生活聯繫起來。也可以將地方小調、民謠唱給孩子聽，讓他將音樂與自己的生活經歷聯繫在一起。

當家長發現孩子聽音樂時，很自然地把身體或身邊任何一個東西作為表現節奏的工具，來搖擺或敲打時，家長就可以通過讓孩子用「為音樂打節拍」這種方式，來增強他對音樂的理解。孩子會隨著音樂做出有節奏感的動作，如蹦跳或拍打身體部位等等，這些都是他在逐步瞭解並掌握音樂，讓孩子像理解語速快慢一樣的，來理解音樂的節奏與拍速。

早期的音樂啟蒙不僅可以發展孩子的音樂智能，還能提高孩子對外界環境敏銳的感知力，更加積極主動的探索和學習，從而提高孩子的綜合素質。因此，音樂啟蒙在孩子的成長過程中是十分重要的，家長要盡可能的給孩子創造條件，接受音樂啟蒙教育。

本書從嬰幼兒身心發展開始談起，經過胎教，嬰兒、幼兒、兒童，到青少年及一般社會成年人，從人的發展與成長脈絡，來探討音樂教育的問題與方法，從嬰幼兒音樂教育到情緒教育，相關理論與概念都是從我過去累積的無數教學經驗中，實證或實驗而來的系統化觀點。

第四章

嬰幼兒教養從音樂入手最好

為什麼要學音樂？

　　音樂的學習可以分為三個層面（目標）：情意、認知、技能。

　　當大多數的父母被問及為什麼讓孩子學音樂時，不外乎聽到的都是這幾種答案：

　　「我的孩子做任何事都沒定性，希望學琴能訓練他坐久一點，培養一點耐性。」

　　「因為很多朋友的孩子都有學才藝，自己的孩子當然不能輸在起跑點。」

　　「我希望孩子彈琴能修身養性，順便培養一點興趣。」

　　「我的孩子對音樂很有興趣，也覺得他在這方面滿有天分，有機會可以栽培他成為音樂家或演奏家。」

　　「我希望女兒學鋼琴能變得比較有氣質。」

三十年前臺灣流行的一句「學琴的孩子不會變壞」打響了某間知名的販售鋼琴樂器公司的名氣，也帶動了臺灣地區的學鋼琴風潮，再加上臺灣過去經濟的快速成長，有能力讓孩子學琴的家庭也成倍數增加。

　　多數父母為了讓孩子更具有競爭力，深怕起步晚了輸給他人，積極培養孩子多項才藝或技能，甚至希望由孩子來實現自己小時候未完的夢想，社會上充斥著「輸人不輸陣」的心理現象，電視廣告更不時提醒家長「別讓您的孩子輸在起跑點」，造成父母不經過仔細考慮，只要經濟能力許可幾乎都會讓孩子學習學音樂（一般是指學習某項樂器）。

　　但是，家長在孩子剛開始學習音樂的時候，是否該從讓孩童了解音樂，培養孩童的音樂素養做起呢？這是個很重要也很容易被忽略的事情喔！

若孩子學習一段時間之後，卻效果不佳或中途想要放棄，許多父母在投資許多時間金錢而捨不得放棄的心理下，與孩子產生因學琴的不愉快，甚至轉變成親子之間的大戰，最初學習音樂的期待與快樂，最後卻變成了一種沉重痛苦的負荷，是我最不希望看到、但又一再重演的戲碼。

　　因此我想先與大家分享，**到底「音樂」是什麼？對我們來說「音樂」又有什麼重要之處？**

中國人以「樂」來調合內在情感

　　中國自古以來對於音樂一向都非常重視。最初音樂的產生只是一種反映生活的自然表現，後來人們發現某些音高及長短的排列組合呈現，似乎可以使人感到「嚴正」，而另一種音高與長短的組合則可能使人感到「心情溫和」、「悲傷」或是「興奮」，於是音樂逐漸被認為具有潛移默化的功能存在。

　　直到周公制禮作樂，將人與人之間善意的互動行為、外在表現稱之「禮」，而「樂」則是一種呈現心靈層面的內在感受的方式，透過禮的行為及樂的抒發，才使得我們的社會能夠持續安穩的運行，正式利用音樂的廣大功能做為一種治理國家的工具。

　　而後孔子更提出六藝的說法，將教學內涵分為禮、樂、射、御、書、數六個科目，根據學生年齡大小和課程深淺，循序進行，其中音樂這一項教育科目被列為學習的第二順序，即可見音樂在幼年人格養成的重要性。

中國的音樂一直與「禮」有著密不可分的關係，古代聖賢一致認為，「禮」著重在約束外表的行為，「樂」則重在調合內在的情感。禮記樂記記載：「凡音之起，由人心生也。人心之動，物使之然也。感於物而動，故形於聲。聲相應，故生變；變成方，謂之音；比音而樂之，及干戚羽旄，謂之樂。」可見音樂是先由心而起，有特別的意思，不是雜亂無章的聲音，必須經過縝密的思考才能成為好音樂。

柏拉圖：音樂教育可達到對「美」的愛

　　另外希臘哲學家柏拉圖對音樂則有另一種解釋：
「音樂是一種道德律，它使宇宙有了魂魄，心靈有了翅膀，想像得以飛翔，使憂傷與歡樂有如癡如醉的力量，使一切事物有了生命；它是秩序的本質，使一切成為真善美。」

　　柏拉圖反對把音樂當作是一種娛樂，並且認為音樂能對人的精神道德產生潛移默化的影響，而音樂教育的最終目的是為了達到對「美」的愛。他更在「理想國」中指出，20 歲以前的人只要學習音樂和運動這兩種功課就夠了，因為這兩門課是心和身的教育，只有強調體育而忽視美育，會使人的品性變的像頭野獸；只重視美育而忽略培養體育，則會令人委靡不振。

　　後來柏拉圖的學生亞里斯多德提出的理論，則是把音樂與人的感情生活聯繫起來，他不僅認為音樂可以模擬人的各種感情狀態，而且指出音樂具有這種能力，是因為音樂與人的情感一樣，都是一種運動過程。亞里斯

多德不僅認為音樂具有道德教育作用，而且也承認音樂具有娛樂作用，認為它可以使人們在閒暇中享受精神方面的樂趣，使心靈得到淨化，產生快樂的心情。

家長讓孩子學音樂時最常見的幻想

雖然每個古今中外對於「音樂」的闡述各有巧妙不同，不見得每種說法都能說服你，但是我們可以肯定的是，無論如何，音樂對於人類而言，就如同水對魚一般，是一種絕對需要與重要的存在。

看到這邊，或許有家長開始想，我們就是知道音樂非常重要，所以才要讓孩子及早就開始學音樂，培養孩子良好的品格以及藝術審美觀，並且從中訓練孩子的耐性與品性，或許對其他方面的學習也有很大的幫助。

坦白說，許多家長都是抱持這種幻想而讓孩子開始學鋼琴，卻反而讓自己與孩子都嚐到苦頭。

為什麼說是幻想呢？大多數的人對於學習音樂的認知，都是看到舞臺上演奏家呈現演出、光鮮亮麗的一面，家長總是一心期盼，彷彿只要將孩子送進音樂教室去，經過一段時間自然而然就可以彈奏曲子，但事實上孩子在彈奏一首曲子的背後，必須經過一段長時間艱辛的反覆練習，更得突破許多自我瓶頸才能達到完美演奏。

因此，希望家長在讓孩子學習音樂（尤其是開始學習樂器）之前，務必先對學習過程中將會產生的困難與挫折有所了解，就如同打心理預防針一般，才能在孩子真正遇到學習障礙時，以正確且有效的方式陪伴孩子度過辛苦的音樂學習之路。

學音樂是在學習快樂的經驗

學習音樂固然重要，更重要的是千萬別忘了最初讓孩子開始學習的初衷——要快樂

為人父母總是望子成龍、望女成鳳，試想，許多人或讀到優秀大學，或擁有人人羨慕的工作，最後常因為找不到一個情緒出口而意外毀了自己的人生。父母與社會花了幾十年培養的孩子就這麼栽在一個「情緒過不去」的關卡上，從社會成本與教育效益的角度來看，情緒不都是既關鍵且重要的一環嗎？

培養情緒出口若確實重要，那麼我以四十幾年音樂教育的經驗與觀察告訴各位：**音樂教育不一定跟你以後的工作或薪水有關，但音樂教育肯定跟你的人生能否快樂有關。**

我們看過新聞報導，國立大學高材生會成為「恐怖情人」，家境很好不愁吃穿，擁有高薪工作的成人竟長期偷拍女性不雅照，這些人看似都是教育成功的人，但心裡並不健康，或者精神生活匱乏，欠缺情緒調和的習慣。

試想，倘若從小受過正確的音樂教育，也許在面對愛情的挫折時，情緒還比較能夠找到一個「習慣性的紓發出口」（譬如：失戀時唱唱歌或聽聽音樂紓解苦悶心情），找不到出口也無法獲得外部協助，受苦的人們就只好**被迫使用暴力、使用負面的方式去解決自己的困境**，因為他沒有「出口經驗」及能力。

　　值得一提的是，許多作曲家創作出來的知名樂曲，常與失戀、失親等痛失生命中重要對象的經驗有關，他們有感而發地將情感創作為音樂，藉著音符，讓我們的類似經驗可以產生共鳴，進而在咀嚼感受中達到情緒的調和。

　　因此，我認為現代人疏離，冷漠，沒耐性、靜不下來的狀況，和品格沒有絕對關連，但必定可以透過「學音樂」來改善。我強烈建議，政府單位可嘗試在交通要處播放古典音樂，人潮洶湧時播放輕鬆活潑的音樂，離峰時改播柔美輕緩的音樂，相信必定可以在人來人往擦身而過的路人之間創造一種共通的情緒。這在國外已經有不少看到成效的案例了。

　　音樂不等於才藝，學音樂也不只是學樂器，音樂應該是性格成長的重要輔助，**可以在日常生活中將音樂的快樂養分、經驗融入到孩子的身心靈，以便在遇到挫折時，隨時可提供「情緒出口」的功能，達到「安定情緒」的效果。**

從舜云機構畢業的孩子，是我在講述這些觀念時的最佳佐證。某次有一位家長跟我說，她的孩子已經從臺大畢業了，在舜云上課時很喜歡拉小提琴，後來他發現二胡的感覺不比小提琴差，有一陣子就好迷二胡，於是很快就從小提琴轉到國樂社練二胡，並獲得另一個音樂的啟發，最後他成了二胡名家。他學二胡根本就不用怎麼學，馬上就可以把樂器與音樂性融合起來。這件事讓家長非常感動。她說以前我就常說「不要求孩子學音樂以後當音樂家，但是希望音樂是他一輩子的陪伴」，這個建議果然沒錯。

　　還有個現在念國中的小朋友也是舜云畢業的，他奶奶說他小學時過得非常辛苦（因父母離異），孩子有一點點孤僻，人際關係不是很好，可是他最快樂的時候就是練鋼琴，也是按我教的作息式練琴法，所以孩子從幼兒園畢業後就一直沒跟鋼琴斷過，但也一樣，不是把音樂家當成學習的目的。

　　有一天他的老師突然打電話給家長說：「你的孫子是我們的偶像耶！」奶奶愣了一下問為什麼，老師說，當我們在開新生的歡樂會時，同學每個人都講故事耍寶，只有你們家孫子上臺後彈了一首鋼琴，全班只有他一個人會，他受到了大家的肯定，你的孫子太厲害了。他說還一個更厲害的，你的孫子沒上過英語補習班，可是在我們班上他美語是最溜的，他到底是怎麼學的？奶

奶就說他從小就自己從網路上聽啊、學啊，所以他幼兒
園、小學時學音樂，跟在網路上自己學美語是他最快樂
的事。

孫子跟奶奶說，其實他從幼兒園到小學、國中這幾
年，讓他最快樂的時光就是在舜云幼兒園。他到現在都
還記得當時在舜云上課的事。他奶奶講給我聽時，我一
時間覺得熱淚盈眶。這孩子在小學過得不快樂，音樂是
他唯一的出口，我們能給孩子這麼一個美好的感受，讓
他在國中時獲得尊敬與肯定，奶奶說出這段故事時，頓
時讓我感到非常溫暖。

所以我還是要強調，我們讓孩子有音樂的環境，有
音樂學習的經驗，不是一定要強迫他成為音樂家，讓音
樂成為他們的朋友，而且這個朋友，讓孩子可以「快樂
隨時帶著走」。

給孩子學音樂對教養啟蒙有什麼好處？

　　有人說學音樂的目的是為了陶冶性情，提高素養，而學琴則是為了取得檢定級數，方便以後能進音樂系當個音樂家，或許還能出國比賽拿個獎項回家榮耀父母。

　　然而，夢想是美好的，可是現實卻總是殘酷的。

　　曾學琴的孩子長大後真正從事音樂職業的終究只有極少數，至於能成為出名鋼琴家的更是鳳毛麟角屈指可數，所以對極大多數人來說，讓孩子學琴的目的終究不是為了讓他們成為演奏家。

　　到底，學琴與學音樂有什麼不同？音樂又能為孩子帶來什麼樣的影響呢？接下來就讓我們來深入了解。

悦耳的音樂能安定情緒

　　根據許多與聲音相關的研究結果發現，優質的音樂可以使人產生快樂、安全、幸福的感受，相反地，雜亂無章的聲音組合在一起，卻會讓人產生煩躁、憂鬱、痛苦的感覺，也就是我們常常說的噪音，相信大家都有過這樣的經驗。但是你知道嗎，透過有系統、正確的音樂學習，還有獲得喚醒良知、激發勇氣、洗滌心靈、提昇智能，讓人專心、更有創意的效果唷。

　　從古人造字便能看出端倪，**聰明的「聰」字從「耳」部，也就是說聰明與聲音的關係十分密切**，一個人想要獲得聰明必須先打開耳朵聽，但是這邊出現了一個很大的問題，到底想要聰明應該「聽」些什麼呢？

　　我們可以聽見聲音，是由於聲音透過空氣聲波的振動傳到我們的耳朵，所以一般沒有經過設計、沒有結構的聲音，我們聽起來就會不舒服，稱之為噪音。而音樂的結構是絕對科學的，例如全音符、二分音符、四分音符……等，都是等分的長度，樂曲的編成也有固定的規

則（如樂理、和聲……等），所以我們聽到音樂的時候會感到舒服，進而獲得安定的情緒。

　　「情緒穩定與否」對孩子成長及學習過程有著非常大的影響！若孩子從小聽見的都是父母的嘮叨或數落，久而久之會造成孩子情緒壓力，最後甚至充耳不聞，對往後的學習勢必會造成許多負面的影響。

兩歲學音樂就能看到改變

談到這邊，我想到一個很好的例子，曾經有一位學生小均，跟著我學琴好幾年了，在一次偶然的機會，小均媽媽跟我分享了她讓兩個孩子學音樂的經驗：

小均有一個姊姊叫小婷，媽媽在剛生下小婷時，全家都很開心的爭著要照顧她，正好那時小均媽媽的工作也十分忙錄，所以就將小婷交給爺爺奶奶照顧，也因為小婷是家裡的第一個孫子，不管吃的、用的，爺爺奶奶總是毫不猶豫地買最好的給小婷。

大約在小婷 2、3 歲的時候，小均媽媽想著可以讓小婷去學一些音樂，但這時候爺爺奶奶卻反對，他們認為沒有必要在那麼小的時候就讓孩子去學音樂，反正小婷在看電視的時候，就能跟著電視上的明星唱唱跳跳，也可以表演的有模有樣，讓全家人都感到很開心。

小均媽媽當時被說服了，認為等小婷看起來對音樂很有興趣，似乎也滿有天分的，等她上幼稚園之後再送她去學也還來得及，就這樣到了小婷 4 歲的時候，弟弟

小均出生了，都還未能送小婷去學音樂。

　　原本小均媽媽打算讓小均也跟姊姊一樣，到幼稚園大班之後再送去學音樂，直到有一天，小均媽媽應朋友的邀請參加一場幼稚園的晚會，看到許多比小婷年齡還小的孩子，在臺上的表演舉止有度、落落大方，展現出完全不一樣的氣質，再想想小婷在家裡面不聽話、亂吵鬧的樣子，小均媽媽才驚覺音樂學習跟她想像的完全不一樣，趕緊請教專家，什麼樣才是孩子的正確音樂學習方式，最後小均媽媽就按照專家的建議，讓小均在兩歲左右就送到我們這邊來學習。

　　小均媽媽說，就算是同樣的父母、生長環境，卻可以因為音樂教育資源，以及內容的不同，讓兩個孩子的表現產生巨大的差異。她在這幾年對照姊弟兩人的學習態度，發現小均在學習的過程中情緒穩定，比姊姊小婷展現更高的學習意願，並且可以樂在其中、樂於學習。

　　對照小均及小婷的例子，正好可以應證教育一個非常重要的實驗方法，就是讓先天基因幾乎一樣的同卵雙生子，在兩個不同的學習環境，去做教育的比對，從中我們可以發現雙生子在某些表現上受遺傳的影響很大，

相對的也有許多表現是受學習環境的影響而改變，例如飲食習慣。

實驗中找來一對雙胞胎，由於這對雙胞胎的父親喜歡吃甜食，雙胞胎也同樣對甜食感到非常喜愛，但是當我們透過教育的方式，教導其中一名雙胞胎吃甜食會導致肥胖、蛀牙……等等不良影響的觀念之後，則這一個雙胞胎雖然仍然喜愛甜食，可是卻會對甜食的攝取有所節制，另一名則仍然維持原來的飲食習慣，最後導致體型肥胖。

所以學習是遺傳與環境的交互作用，所謂：

龍生龍，鳳生鳳——是遺傳；

老鼠的兒子會打洞——是環境，是學習。

音樂是情緒的調節器，既怡情，也移情

從上述的兩個例子，現在我們可以很清楚的了解，不同的教育環境以及方法是可以對孩子產生非常大的影響，音樂學習也是一樣，其中最大的差異，即在於「安定情緒」，越早接觸音樂學習的孩子，不只可以提高對於音樂的理解力，更可以從音樂獲得「怡情」、「移情」的作用。

移情：不同風格的音樂可以讓人轉移當下的心情與注意力，幫助我們調適不好的情緒。

怡情：優質音樂可以讓人身心放鬆，從音樂獲得寧靜感。

音樂不只能舒緩心情、安定精神，並且可以藉由音樂作為抒發情緒的出口。由於學習音樂的孩子可以獲得穩定的情緒，在外在行為的表現及學習態度上，與一般沒有接觸過音樂的孩子相較之下，專心度與反應力更佳。

1993 年美國加州大學Irvine分校的研究小組在《自然雜誌》（Nature）上發表了一篇報告，使得大眾開始重視音樂的神奇力量，這個研究小組他們發現莫札特的音樂能讓學生的空間智商得到增強，很快，這個發現讓莫札特CD供不應求，爸爸媽媽每晚都在孩子床頭放莫札特的音樂，許多幼兒園也開始特別標榜古典音樂的教學環境。（註：Music and spatial task performance, Nature, Published: 14 October 1993）

　　對於音樂與學習力的關係，科學家普遍的解釋是，由於音樂可以幫助大腦皮質中的神經元組織模式，特別是加強創造右腦對空間及時間的理解能力，所以聽音樂就如同讓大腦運動一般，促進腦內的協調系統，而簡單的來說，就是聽音樂可以提高注意力、增加直覺力，對學習有極大的幫助，因此，讓孩子學習音樂是非常好的一種才智啟蒙方式。

　　在音樂教育中，鋼琴在許多經濟發達的國家已成為學齡前兒童音樂教育的首選樂器，科學家們長期研究的結果表明，學習鋼琴是開發右半腦和兒童智力最有效的途徑。學習鋼琴不但能使十個手指尖受到刺激，而且能

使腦、眼、手、耳乃至全身心投入並協調配合，長期的學習可以使孩子的組織能力、協調能力、指揮能力、閱讀能力、記憶能力、分析能力、理解能力、想像能力、聽辨能力以及觀察力、注意力、忍耐力等各個方面都得到明顯的發展，所以說，學鋼琴的孩子會變得更加聰明能幹，並非空穴來風，同時，長期受音樂的薰陶，孩子的性格、趣味、教養都會隨之發生正向的變化，但仍應先有身體律動的經驗（0歲起）再學樂器，這才是正確的方法。所以學習鍵盤樂（單排電子琴）約從4歲開始，鋼琴應以5歲左右為佳。（註：請參閱本書中篇）

《舜云愛樂小語》

音樂可以產生移情、怡情的作用，獲得安定情緒的效果。學習音樂則可以提高專注力，為其他學習奠定良好根基。

第五章

為何麼要聽胎教音樂？

　　本書最想表達與探討的是：**音樂對人的一生有什麼重要的影響。**

　　若說音樂對人的一生有什麼影響，就應該從胎教開始談。

　　從事音樂教育四十多年來，接觸過的學生有大有小、有老有少，雖然初學樂器大部分是學齡前及國小生較多，但也碰過一些對音樂非常有興趣的大朋友問我：「老師，我現在這個年紀學樂器會不會太遲了呢？」

　　成年人問這類問題，我會先請他敘述出他的學習動機，接著擬出學習的方向，接下來再找出適合他學習的樂器。如果是父母帶著未滿兩歲的孩子來詢問學習樂器應從什麼時候開始？我會馬上告訴他：「學音樂愈早愈好，但學樂器卻不宜太早！」

很多人提倡從胎教時就要聽音樂，但卻不知道胎教為什麼要聽音樂。

　　其於，音樂的學習可以分為「廣義」的學習及「狹義」的學習。廣義的音樂學習可以視為聽覺的訓練，例如胎教音樂。

　　聽覺是人類感覺系統中最早形成、最後離開的一種感覺。由於**人類胎兒的聽覺在 24 週大（約 6 個月）就已經發育完成**，此時已經有了聽覺，一出生就能分辨聲音的來源，所以許多嬰幼兒教育專家都提倡胎教音樂，認為胎教音樂可以穩定媽咪及胎兒情緒，幫助胎兒發育。

胎教音樂給孕媽咪聽更好

　　曾經有一個實驗，由於小提琴的聲音清亮、穿透性強，正適合用來測驗胎兒對聲音的反應。於是在媽媽肚子的左側拉小提琴，同時利用超音波觀察 8、9 月大的胎兒，可以發現胎兒逐漸轉向左側，此時再將小提琴移到媽媽肚子的右側，胎兒也隨著聲音逐漸轉向右側，從這個實驗可以發現，胎兒對聲音是非常敏感的，也證實胎教音樂（當然要注意音樂的選擇）確實可以傳達讓胎兒聽見。

　　有鑑於此，現代的父母更把孩子「不輸在起跑線」的時間提前到了胎兒時期，讓孩子打從還在媽媽肚子裡起就聽胎教音樂，希望能夠把握住任何一個創造天才兒童的機會。

　　但我認為胎教音樂真正的意義並不是讓孩子「不輸在起跑線」，而是為了讓孕婦保持心情愉快、安定媽媽的情緒，當媽媽保持平和的心情時，免疫系統功能增強，孩子就會比較健康；另一方面，媽媽情緒穩定就能

讓胎兒穩定，胎兒在媽媽的肚子裡可以聽見媽媽心臟的節奏，感受到羊水振動，規律的心跳聲便有極佳的安撫性，可以穩定胎兒，這才是聽胎教音樂的重點。

曾經有懷孕的媽媽向我求救，她說醫生建議她可以聽一些古典音樂作為胎教音樂，她也很聽話的照辦了，可是每次她自己都聽不懂音樂，反而還造成她的焦慮與困擾，試問：這樣有辦法做好胎教嗎？

後來我問這位媽媽，她在聽音樂的時候感覺如何？她說因為聽不懂，只覺得音樂非常柔和，所以每次聽不了多久就睡著了。

我回答她：「那不是很好嗎？雖然妳無法融入古典音樂的樂曲情境，但是聽了音樂後卻仍能被影響，感覺到很舒服而睡著，就代表妳的情緒非常穩定，肚子裡寶寶同樣也能感受到這份穩定，也是一種很好的胎教呀！」

這位媽媽聽了之後才恍然大悟，**原來胎教音樂的功能是穩定情緒，只要音樂聽了會讓你心情愉快，那就沒必要一定要聽古典音樂，而且還要非得是莫札特的音樂不可**，下次她就更能放鬆心情，不再以過度的期待強迫自己去接受這些古典音樂了。

在母體裡替胎兒建構音樂感受力

其實，聽音樂有兩個重要意義：情緒上的安定與大腦結構的刺激。音樂是具穿透性的，長期聽音樂就不由自主地會受影響，所以有「魔音穿腦」這樣的形容，不論魔音聽得高興或不高興，這過程就是大腦結構的一個傳遞，聽得很舒服的話就會安定情緒，所以它具有大腦結構刺激改變的功能。

以胎教來說，那是對媽媽有影響，媽媽情緒好了，對胎兒的感受性也會跟著變好，孩子情緒就會安定，因為母子血脈相連。因此在大人與孩子的胎教中，大人的胎教其實比孩子更深入。

為了幫助母子正確地利用胎教音樂產生最好的效果，我設計了全世界唯一一套「音樂寶母」系統（「寶母」即「褓姆」的大陸用語）。這教材能引導媽媽跟肚子裡的孩子一起聽音樂，同時還可以用許多種方式讓媽媽跟孩子互動。

以往的胎教音樂是讓媽媽坐著聽，聽到最後媽媽

就睡著了，但是我要求家長運用工具跟肚子裡的胎兒互動，譬如媽媽跟寶寶說：「我們現在要吃飯了，我們現在來唱○○歌。」媽媽可以用溫婉、正確的語言來傳遞，接著她可以跟著音樂旋律一起歌唱。

因為人一唱歌時，整個全身的氣血就不同。有人說唱歌的人會長壽，因為它本身就具有情緒安定的作用，可以紓解血氣。

「音樂寶母」非常強調不只是聽，而是跟著使用我親自設計的獨家音樂，搭配著作息來聽。睡覺有睡覺的音樂，吃飯有吃飯的音樂，媽媽的作息將來也是孩子的作息，但是在胎兒時期就建構了這樣一個互動的模式，這時候的互動模式完全是媽媽的主動，孩子是百分之百的接收。

過去關於胎教音樂的觀念與教法，沒有想到要去建構這個互動模式，都只是在替媽媽與嬰兒「灌音樂」。

在「音樂」建構的系統脈絡裡，孩子生下來之後還是聽一樣的音樂，睡覺還是放睡覺的音樂，媽媽還是唱睡覺的歌，可是這時候孩子的感受不同了，因為孩子可以被抱在媽媽的懷裡，所以他對音樂的熟悉度，以及**對**

音樂的意義聯結就更深刻了。

　　睡覺的音樂具有較平穩的結構，調性、節奏、風格、樂器、編器、編曲上，都是為睡覺而編出來的音樂，比媽媽說一句「你快點睡覺」更有延續性，也更能發揮效果。

　　孩子長時間在這種安定、設計過起具有**延續性**的環境裡，他自然時間到了、音樂快結束了他也快睡著了。這些都是自然而然的從胎教時期就培養來的能力（本能式）。

既聽也動，放大音樂「胎教力」

因此，胎教絕對不是單純的聽！這是很大的誤解。

胎教時媽媽就會以自己的作息，不管是語言的、歌唱的……用各種方式讓孩子「有感受」。孩子出生後，母子可以有身體上的接觸，這時候除了唱歌還可以再增加動作的配合。

等到孩子一歲時已經有了行為能力，他就可以跟著音樂做很多動作，比如說媽媽說要睡覺，他可能就會去找他的小被子，爬到小床上躺著準備睡覺。這些動作都會和音樂產生聯結，**這聯結最可貴之處在於它是安定的、是習慣的，沒有太多干擾。**

久而久之，孩子長時間在這種情境下長大，他不需要去揣摩大人指令裡的不確定因素，自然就會有一個很熟悉、有安全感的刺激讓他能去接受它，進而產生行為的指引。這是很重要的情緒安定作用。

我總共做了二十四首音樂，包含孩子的所有吃、喝、拉、撒、睡，到收玩具、身體遊戲……等等。孩子

在這段期間裡可以做到的身體動作與身心發展，我就是這樣配合作出順應其發展的音樂。

這套「音樂寶母」有音樂和肢體動作（也就是律動），還能搭配樂器作一些小小的操作技巧，親子也可以合奏，孩子自己可以很正確地將一些音樂元素表現出來，他會產生和諧的快樂，可以很自然、很開心地跟音樂融入在一起。

等到孩子大一點，不只是日常作息可以使用，在音樂學習上還可以延伸到認知與技能的十種相關領域。

音樂在胎教期間不只重要，更重要的是我也提供工具，讓音樂有更直接、具體的方法，幫助家長、老師與學生在嬰兒時期的成長上，產生我們期望看到的正面影響。

學音樂不用聽懂，也不用聽久

從寶寶出生到 3～4 個月時，是一個可利用的重要時期，可以逐漸培養寶寶對音樂的興趣。懷孕期間讓孩子聽過的胎教音樂，在出生之後若播放相同的胎教音樂給孩子聽，他會特別有感覺，這是因為音樂具有穿透性，過去在胎兒期感受過的旋律，再次重現可以喚起記憶，所以才稱**胎教音樂為母子體內的互融經驗**，也是音樂學習的一種方式，不然的話，胎教期間寶寶好不容易形成的對音樂的感受就可能會喪失，那爸爸媽媽們就白費力氣了。

也許有人會說，成年人中也有許多是聽不懂音樂的，寶寶那麼小，又怎麼可能知道音樂在傳達什麼呢？

其實大可不必擔心，**讓寶寶聽音樂，不存在「聽懂」或「理解」的問題**，而目的只是讓寶寶感受，重點在於「薰陶」及「感染」，及母子共融經驗。

聽樂曲的時間可安排在孩子吃飽或睡醒後情緒穩定的時候。每次聽樂曲的時間不要過長，以卅分鐘為最佳。樂曲的選擇也盡量以一些旋律優美、速度舒緩或節奏明快的輕音樂為宜，而且最重要的是，千萬不要讓寶寶聽搖滾音樂，太強烈的節奏會讓寶寶無法安定，時時刻刻處在緊張的情緒之下，讓寶寶變成無法穩定的「搖滾寶寶」，

此外，在每天晚上臨睡前放音樂陪伴寶寶入眠也是一個很好的做法，大家不妨試一試。

狹義的音樂學習則是一種強迫性的刺激，其實從孩子生下來後就可以開始接受音樂學習了，例如聽音樂，但是切記，聽音樂的方式絕對不能長時間不間斷的播放，因為讓孩子的聽覺接受過多的刺激，這樣反而對孩子的聽力是一種摧殘。

最適宜的方式是聽一段時間（約四十分鐘）就必須要休息，而且最好音樂的風格要不同，當然重金屬、搖滾音樂應該要避免，以節奏速度適中、輕快的旋律、舞曲、民謠、歌唱……為主，以豐富孩子聽覺的感受為主。

如果媽媽本身已對音樂有正確的的概念及認知，則可以針對不同音樂的風格，拉著孩子的肢體跟音樂節奏與拍子結合，讓孩子做適當的律動，如此一來，孩子對音樂的感受性便會更強烈。

孩子天生就會跟著音樂搖擺

　　有一位媽媽因為孩子在家裡聽見音樂都會跟著哼唱，也會隨著音樂搖擺，所以媽媽認為孩子對音樂很有興趣，在孩子 3 歲左右就把他送去學鋼琴，沒想到孩子只學了 3 個月左右就出現不想學的狀況，這位媽媽覺得非常奇怪，在還沒學鋼琴之前對音樂那麼有興趣，但是為甚麼才短短 3 個月的時間，孩子卻對學鋼琴感到排斥，甚至產生痛苦的感覺？

　　我告訴這位媽媽，其實學音樂絕對不等於學鋼琴！

　　孩子對音樂產生反應是因為聽覺受到刺激，表現出肢體擺動的動作，孩子會覺得這樣很有趣。相反地，學習鋼琴是一種技術的操作，孩子重複單一的動作會覺得無趣，時間一久當然會失去興趣。

　　在學任何樂器之前，必須先滿足孩子「聽」音樂、以及身體律動的感覺經驗，才能讓孩子對學習音樂感到興趣，進而再學習操作各式樂器。

到底幾歲的孩子學音樂最好呢？綜合上言，我認為只要孩子有自我行動能力的時候，大約 1 歲左右，就可以由專業的老師指導學習音樂，進行音樂啟蒙，這段期間我們透過音樂元素（長、短、快、慢、強、弱、高、低）讓孩子身體律動，完全可以不通過樂器學習，而僅僅是在容易活動的環境中，進行各種音樂遊戲，讓他們以身體感受音樂的節奏、速度和旋律，然後對音樂產生喜愛感，奠定良好的音樂學習基礎，為日後學習各項樂器做好準備。而等到孩子 3 歲以後，才開始進行樂器的操作、認識音符、五線譜……等等認知性學習；到 4 歲開始，再逐步增加樂器技能的練習和樂理知識。

《舜云愛樂小語》

音樂可以對人的一生產生重要影響，從胎教開始，最容易讓這影響根植於嬰兒的身心靈之中，讓孩子輕鬆擁有一輩子都能產生正面幫助的能力。

快樂隨時帶著走
音樂教育專家告訴您如何用音樂教養嬰幼兒

過去我們對於音樂教育的認識其實很狹隘，我們所謂「學過音樂」往往指的是學會演奏某種樂器，這就是第一個錯誤。而無論你是否認為自己「學過音樂」，多數人也只單純地把學音樂跟五線譜、音符、樂器和技巧連結在一起，但我在音樂教育的經驗裡瞭解到，音樂不只是這樣，音樂在孩子的成長過程中可以、也應該扮演更重要的角色。於是我仔細將音樂教育劃分為「八大能力」的培養，並在這個架構上發展相關的教材、教法和教具。

聽、動、唱，音樂之門自然打開

「音樂寶母」強調音樂的學習如同「溫柔的母語」，因為母語不單是嘴巴講，也會配合著動作。媽媽跟孩子互動就是「不教而教，不學而學」，這才是初期學音樂時最重要的方式，就是創造學習的環境。

但音樂還是要聽懂，要如何聽得懂，能聽懂的方式是什麼，這才是本書提醒大家注意（以往常被忽略）的重點。

學音樂時，你可以坐著讓我一個音一個音教你聽懂，這是傳統無趣、呆板的教法。其實可以在耳濡目染中聽懂音樂，所以我將音樂的元素透過肢體及互動上產生快樂的感覺，聞樂起舞，聞樂奏樂，甚至聞樂說樂，這個聽懂的價值才出現了。

經過胎教與嬰兒期，到了幼兒期，孩子就可以開始發展音樂的八大能力：聽、動、唱、視、奏、創作、臺風、態度。

八大能力的分類

聽、動、唱	情境、環境
視、奏、創作	學習、練習
臺風、態度	分享、心理狀態

幼兒學音樂一定要從「聽」和「動」開始，「只聽不動」孩子受不了，「只動不聽」也是雜亂無章，

音樂本身是結構的、設計的，是有秩序感的，從小孩子聽過有秩序感的東西，在配合做動作時，相對的其身心就得到平衡、和諧與秩序，不會雜亂。

聽、動也可配合「唱」，如引吭高歌。音「樂」也唸「樂」，它原本就是件快樂的事，但是因為我們加入「學」的概念，反而大家就覺得很痛苦，加上又學錯了，從認知、技能去學，這是錯的，應該要從生活當中很自然的聽、很自然的動、很自然的唱。

但是這些聽、動、唱若沒有很系統化的設計，就會雜亂無章。雜亂無章不完全是不好，但往往延續性就不夠。我設計的教材與教法比較有系統化，具深度、廣度與發展性，有音樂、歌詞、動作與樂器，還可以延伸到十大領域。

十大領域是指教學時的「軟體」，若再規劃出「硬體」（設備）與「執行」（師資）方面的系統性關聯，就成為一個音樂教育完整的「**核心發展結構**」。

嬰幼兒音樂教育核心發展結構

以音樂為核心發展如下：

（一）軟體（十大領域學習內容）

生活自理、藝術教育、韻律按摩、益智遊戲、認知教育、感覺統合、感官教育、生活常規、敲敲打打、語文教育

（二）硬體（設備）

安全、衛生、生活、功能、空間、動線、收納

（三）執行（師資）

褓姆／育嬰師證照、幼保科系、音樂寶母專業訓練（音寶師證）

中篇
家長音樂教室

你最想知道的幼兒音樂教育18問與答

第六章

為孩子開啟音樂之窗

快樂隨時帶著走

音樂教育專家告訴您如何用音樂教養嬰幼兒

Q1 如何將音樂與日常生活結合？

　　所謂日常生活，就是組成生活的基本條件，例如：食、衣、住、行……等等，而音樂是「情意」的表現，正好隨時都可以與我們生活中的任何事物做結合。

　　不過，鋼琴可不能隨時帶著出門，直笛也不會經常都放在身邊，我們應該要如何在能在生活中加入音樂的元素呢？

4 歲以前先學打擊樂

　　其實很簡單，例如歌唱，只要我們願意，隨時隨地都可以表現出來，在洗澡的時候自在地高歌，在走路的時候隨意的哼唱……；另外，我們的肢體也是一種完美的樂器，例如我們可以手擊拍腿、臉頰……等身體的各個部位發聲、雙腳踩地、彈指，這些方式也都可以隨時奏出不同的聲音，隨意運用還能組合成有趣的節奏。

　　音樂不見得必須要靠樂器來呈現，**樂器只是一種表現工具，我們的身體也可以是音樂的表現工具**，只要我們不要自己將「音樂」「樂器」的定義綁住，音樂其實無所不在，創造音樂的點子也可任你想像。**但是最重要的是，孩子能不能擁有對音樂的理解能力。**

　　不論何時何地，只要我們感覺對了，隨時就能哼上一段旋律，可能是你聽過的歌曲，也可以是你當下自編的旋律，就像是「布農族八音」、或是「客家山歌」，在日常生活中發展出來的歌唱，隨時都可以快樂，這就是一個將音樂與日常生活結合的例子。

嬰幼兒的生活週遭，有許多的自然聲音、節奏、旋律，無時無刻不影響嬰幼兒對音樂的感受力，藉著唱歌，嬰幼兒可體會到情感的交流與融會，享受音樂的樂趣，還可以用音樂來表達個人的情感、思想，以增進生活樂趣和活力，調和孩子身心均衡的健全發展並紓解生活的壓力。

　　但是對初學音樂的孩子來說，家長最想知道的多半是：應該讓孩子在日常生活中聽什麼、唱什麼、表現什麼？

　　前文提過，在 4 歲以前讓孩子操作的樂器方面，我推薦幼兒打擊樂器，因為孩子的大肌肉發展較早，肌肉發展的程度已能做好「握」的動作，同時已有初步的音樂能力，身體也能感受音樂的節奏性，很輕鬆就可以利用日常生活周遭的任何東西敲擊出節奏，而且可以讓孩子感到有趣，滿足孩子的達成感。

將音樂融入生活，
讓孩子自在輕鬆「玩」音樂

　　鋼琴、小提琴……等等樂器則需要使用到小肌肉，如果孩子小肌肉的發展還未成熟，就讓孩子過早學習，反而會造成揠苗助長的反效果。

　　另外，可以在孩子生活作息時利用音樂，多讓音樂有出現的機會，製造孩子能有與音樂產生共鳴的機會，例如我做了一首曲子《起床了》，這首曲子的樂曲共有三段，第一段的音樂較為柔美，是用來喚醒孩子的音樂，第二段則有強烈的重音，振奮孩子剛起床時的精神，最後一段則是打哈欠作為結尾，告訴孩子起床的動作已經要結束囉。同時我還設計了每一段樂曲的動作，讓孩子可以邊動作邊感受音樂。製作這首曲子的目的就是希望讓孩子可以樂於起床，並且穩定起床時的情緒。

　　不少家長告訴我，這一首《起床了》幫了他們好大的忙，原本要讓孩子起床總是三託四請，孩子都還是賴著不肯起床，讓家長好傷腦筋，但是後來知道孩子在課

程中學過了《起床了》後，在家裡每次起床就播放這首曲子，雖然孩子每次都花了幾分鐘來聽完這首曲子，做完所有的動作才肯起床，但是比起過去使用不確定的方式，實在是好得太多了。

這種將音樂融入小朋友的日常生活中的方法，一方面可藉此讓小朋友自在輕鬆的「玩」音樂，一方面透過音樂，來啟發他們的心智，目的就是要讓他們在日常生活中，領略音樂的美妙，聰明的家長，你也應該快點試試看。

《舜云愛樂小語》

藉由唱歌、身體遊戲……等等「玩」音樂的方式，在日常生活中給予孩子音樂元素的刺激，培養孩子的音樂性。

Q2 孩子學音樂前可以先接觸哪類音樂？

在談到音樂類型之前，我們先來瞭解「音樂」的構成。

每一首音樂都是由不同的節奏、音高（旋律）、調性、速度⋯⋯來組合，這些要素決定了一首音樂的風格。

由兩種以上的樂器或兩個以上的人共同演奏（演唱）的音樂，可以由和聲組成「複調（音）音樂」。每種樂器和每個人聲都有自己獨特的音色，不同音色的樂器組合形成獨特的效果，安排這些樂器的組合叫做「配器」。

以上音樂要素（元素）的不同組合，完成了每首音樂獨特的情緒、風格，使人在聆聽不同音樂時能感受到歡快、悲傷、慷慨、振奮等各種情緒，經常聆聽音樂的人，甚至可以從不同的音色中分辨出是哪位演唱者，或是使用哪種樂器在演奏。

而音樂的表現形式可以分為「歌謠」及「樂曲」。一首音樂裡面如果包含了旋律及歌詞，可以用來吟唱的我們稱之為「歌謠」；只有旋律並無配上歌詞，我們則稱為「樂曲」。

　　許多研究指出，音樂確實能刺激胎兒及嬰幼兒的腦部成長，讓嬰幼兒反覆聽與動適合其年齡的音樂，孩子就能自然而然地接受、內化音樂，並且可以在聽不到音樂的空間裡想像音樂、再現音樂。這也可以理解為在進行具體的音樂教育之前，比如學習鋼琴或小提琴等樂器之前，先培養他們喜好音樂的心理基礎，及身體律動的正確經驗。

　　但並不是所有的音樂都適合讓孩子聽，在這邊我們分別以年齡區隔出「胎兒與嬰兒」，以及「幼兒與兒童」這兩個區塊，讓家長可以依照孩子的年齡與發展挑選出最適合孩子的音樂。

　　適合「**胎兒與嬰兒**」的音樂應具備幾項條件：

　　（一）**音樂的節奏不能太快，音量不宜太大**：太快的節奏會使胎兒與嬰兒緊張，太大的音量會令胎兒與嬰

兒不舒服；因此，節奏太強烈、音量太大的搖滾樂就不適合作為胎教音樂。

（二）音樂的音域不宜過高：因為胎兒與嬰兒的腦部發育尚未完整，其腦神經之間的分隔不完全；因此，過高的音域會造成神經之間的刺激串連，使胎兒無法負荷，會有造成腦神經的損傷的可能。

（三）音樂不要有突然的巨響：因為這樣會造成孩子受到驚嚇；所以，音樂的戲劇性千萬不要太過強烈。

（四）音樂不宜過長：五至十分鐘的長度是較適合的，而且要讓胎兒反覆的聆聽，如再加上媽媽適當的身體律動，才能造成適當的刺激及互融感；等到胎兒出生之後聽到這些音樂就有熟悉的感覺，能夠令初生嬰兒有如處在母體內的安全感，對於安撫嬰兒情緒有相當好的功能。

（五）音樂應該具有明朗的情緒，和諧的和聲。

適合「**幼兒與兒童**」的音樂應具備幾項條件：

（一）中板的速度：音樂的速度應該要和緩但不可以太慢，以至於唱起來不能配合歌詞，讓孩子失去興趣。也不可以太快，免得兒童聽不清楚也跟不上。同時音樂的節奏也需要可以配合身體律動或活動的速度。

（二）音樂的音質不能讓孩子覺得刺耳：音樂的振音不可太寬，但也不可缺乏振音，免得聲音聽起來顯得薄弱、平平缺乏內涵。

（三）有適度的和聲：這個階段的孩子對音樂的理解力已經較強，所以給孩子聽的音樂應該包括一些基本和弦（以沒有不合諧及差別不大的和弦為佳），平順和弦的表現特色就是音樂呈現較為豐富、穩定，是小朋友較易接受的音樂型態。

（四）**旋律簡單**：最適合幼兒、兒童聆聽的音樂應該簡單、美好、好聽、順暢以及有反覆的旋律，可以加強孩子對音樂的熟悉。容易朗朗上口，快樂隨時帶著走。

（五）**配合年齡層的歌詞**：給孩子聽歌曲的歌詞必須能符合兒童的年齡，該年齡層能瞭解的事物。歌詞應該易於發音，如歌詞節奏（一字一音之意），簡單並且重覆。

所以，原則上在學音樂之前，讓孩子以接觸歌謠曲式較單純的音樂為最優，因為旋律性較強，而且歌詞簡單，例如兒歌、民謠，旋律容易聽懂、記憶，可以朗朗上口，最重要的是能配合適齡的律動，孩子會對這樣的音樂產生較大的感受。

例如《紫竹調》就是一首非常適合做為孩子初學音樂的歌謠曲式，由於它只有一段旋律，而且非常優美，同時有具象化的歌詞，也很適合搭配動作讓孩子隨著音樂進行律動，載歌載舞、其樂融融。

另一方面，若是想讓孩子聆聽樂曲，則應該挑選音樂情緒較明顯或有故事、敘事性（如簡單標題音樂）、或是能讓孩子隨著旋律動的曲子，千萬絕對不能挑選太過複雜化的樂曲，才能豐富孩子對音樂的感受性。

　　註：《紫竹調》是山東民謠，曲調溫馨，歌詞敘述以一根紫竹蕭送給寶寶，讓寶寶慢慢的學著吹著。歌詞：「一根紫竹直苗苗，送給寶寶做管簫，簫兒對正口，口兒對正簫，簫中吹出時新調，小寶寶，伊底伊底學會了，小寶寶，伊底伊底學會了。」

《舜云愛樂小語》

要依年齡區隔出「胎兒與嬰兒」以及「幼兒與兒童」，根據孩子的身心發展特性，挑選出最適合孩子的音樂，才能達到學習效果。

Q3 如何培養孩子對音樂的興趣？

有一次，我在回家的路上經過了一家水果店，店面並不大，老闆與老闆娘帶著一個 4、5 歲大的小女孩兒在顧店，正巧我心裡想著買些水果回家分享給家人，就走了進去。

當我在挑選水果時，聽見小女孩兒哼著自己隨口編的旋律，但吸引我注意的是這首歌的歌詞很有趣，大致上是唱著「我家的西瓜大又甜，快來買呀，快來買呀。」大概是因為每天聽見爸爸在店裡吆喝著，覺得好玩就自己編成歌曲來唱了。

我正想上前去稱讚小女孩她唱的歌好聽時，結果卻聽見老闆喝斥小女孩的聲音，罵小女孩什麼不學，亂唱這些亂七八糟的歌，小女孩只好垮下臉走進裡面去了。

協助孩子解決「三分鐘熱度」問題

　　或許有些家長也有這種經驗，小朋友喜歡自己隨便哼唱一些歌曲，可能將生活周遭一些事情編成歌詞，隨意的添上旋律就唱了起來，不知您的做法是不是也像水果店老闆一樣，遏止孩子唱些不成樣的歌曲？

　　其實孩子懂得將生活的經驗轉化為語言，再結合旋律成為一個全新的創作，擁有這樣的能力難道不值得家長感到歡欣嗎？我心裡真的為這個小女孩感到惋惜，如果她的父母可以對音樂有更多的認識，或許可以從日常生活中發現小女孩對音樂上的天分與興趣。

　　每位家長都希望孩子多才多藝，不但要學習成績優秀，就連音樂、體育、美術等方面也有一技之長，恨不得孩子成為人中龍鳳，卻不知道如何發現孩子的興趣，甚至想培養孩子的興趣也不知該從何下手。

　　絕大多數的孩子因為受到年齡和心智發展的影響，興趣和愛好常常變換，對什麼事物都只有「三分鐘熱度」，難以堅持到底。例如，問他最喜歡的卡通是什

麼，前一天還告訴你他最愛某個卡通人物，並且吵著要家長買一堆玩偶，過了一陣子，發現玩偶已經被丟在角落，原來孩子已經不再愛這個卡通人物了，而是變成迷戀另外一部卡通的主角人物；或著是家長給孩子報了美術班，孩子一開始滿懷興趣地去上課了，沒過幾天就厭倦重複練習而興趣缺缺了。

這樣的例子為數不少，如果我們深究其中原因，可以發現興趣多變主要是因為孩子的好奇心或好勝心強，甚至帶有一定的從眾和攀比心理，往往會將同儕在某些方面取得的成績或掌握的才藝作為自己的「興趣」。

然而根據這種心理而產生的興趣，通常缺乏牢固的基礎，在學習技能或反覆練習之後，一旦遇到困難，就成了學習的一大障礙。此外，孩子尚且不能正確評價自己，吃在嘴裡還望著盤裡的心態，也是導致興趣學習只保持「三分鐘熱度」的原因之一。

由於年齡還小的孩子興趣往往只建立在「喜歡」的基礎上，不會結合個人能力和性格來考慮自己是否適合學習，這種缺乏實際考量的後果，想當然會讓大部分的孩子在學習音樂時受挫，頓時興趣大減。

找到了問題的癥結，就有了解決問題的方法。「三分鐘熱度」的孩子並不是就無法進行興趣班（才藝班）學習，如果家長能正確引導，再加上心理調整，孩子就會用心專一，對事情真正感興趣，有目的、有秩序地把想要學的東西學好。

　　首先，要引導孩子去除浮躁，建立自信。心浮氣躁是孩子不能把興趣堅持到底的關鍵，家長可以鼓勵孩子去學習自己喜歡的技藝，但在每個學習階段，都要配合老師給孩子制定學習目標，目標不要訂得太高，以孩子有能力做到的範圍內為主，一旦孩子做到了，要對他的努力加以肯定，建立孩子的自信心，這樣一步一個腳印，不急於求成，讓孩子穩步上進，孩子就會對自己做的事情興趣專一起來。

為生活增添樂趣的音樂學習輔助

　　解決孩子對興趣學習「三分鐘熱度」的問題，是孩子成功的關鍵，家長千萬不可以輕視這個問題，要針對孩子的性格年齡特點，採取不同的方法進行教育引導，讓孩子養成持之以恆的習慣，興趣專一，將來才能在學習音樂的每個階段都走得順遂。

　　而生活中有很多元素可以作為音樂學習的輔助工具，只是大多數的人都不瞭解，也不懂得應該如何運用。由於音樂具有可活動、變化性、共聚性與共凝性的特質，可以透過共享音樂拉近人與人之間的情感，以下提供您幾個既簡單又有趣的方式，讓您可以與孩子共享，一方面培養孩子對音樂的感受性，另一方面也為生活添加更多趣味。

（一）鼓勵孩子邊彈邊唱

　　讓孩子學習，歌唱時可以自己伴奏，體驗到學琴的快樂，認識到學琴是有用的。家長也可以積極地參與其

中，或與孩子同唱一首歌，或大人唱讓孩子伴奏。增加學琴的實用性和趣味性，有助於維持孩子學琴的興趣、熱情和自信。

（二）只要孩子願意，創造機會給他表演

孩子都有較強的表現慾，希望自己學到的東西得到別人的認可。因此，當有家庭聚會或生日聚會時，如果有條件，不妨邀請孩子當眾演奏、即興表演，既為聚會助興，也給他們展示的機會。當然，前提是孩子必須自願，當然老師授課有無給孩子這方面的訓練與經驗，也是非常重要的。

（三）多接受藝術的薰陶

多與孩子一起欣賞音樂會，或觀賞、聆聽音樂演出的影片，讓孩子身臨其境感受音樂的氛圍，積累對音樂感性、知性、技巧性的認識，加深對音樂的理解，從內心接受音樂，並逐漸發展到與音樂產生共鳴。

（四）表揚讚美孩子的每一點進步

有意識地引導孩子比較這個月與前兩個月的情形，幫助孩子體驗進步、體驗成功、體驗學琴的快樂，讓孩子對自己學琴充滿信心，這是保護兒童學琴的熱情和興趣的最佳、最積極也最有效的方法。

興趣是最寶貴的資源，任何時候對任何事情，都不要忘記孩子的興趣不是完全天生的，它離不開後天的引導、培養、保護和發揮。家長尤其不要因為為孩子學琴投入了大量的財力和精力，就認為自己有權利急功近利，緊逼不捨，逼迫孩子跳入練習曲的海洋，這樣做只會適得其反，很快就會耗掉孩子學琴的熱情和興趣。

《舜云愛樂小語》

興趣的累積不只有先天的生成，也需要靠後天養成，生活中的一切活動都可以利用來當做培養孩子興趣的方式，家長切勿心急。

快樂隨時帶著走

音樂教育專家告訴您如何用音樂教養嬰幼兒

Q4 讓孩子先學哪一種樂器好？

　　有很多孩子從 4、5 歲就開始學各種樂器，我聽過家長與我分享說，他們的孩子會在放學回家後說，某某同學在今天音樂課上表演彈鋼琴，誰又表演了小提琴或其他樂器等等，而且還流露出羨慕的表情，讓他們不禁心想「如果不讓孩子去學一些音樂，是不是會造成孩子缺乏自信心，也剝奪了孩子的發展機會？」

　　我會與家長溝通，事實上學音樂不應該只是為了學會單一樂器的操作技巧，更別養成孩子拿才藝學習做為與他人競爭的工具，更何況，自信心的培養還可以從多方面著手。

　　建議家長可以藉由多方面的觀察與嘗試，發掘孩子的真正興趣，才能讓孩子樂於學習，不至於半途而廢，若孩子真的對音樂學習感到有興趣，再決定讓他學習的樂器也不遲。

　　此時，家長的疑惑再次萌發：「到底我的孩子適合學習哪種樂器？」接下來就為您一一解答。

首先我們應該先來了解什麼叫做「樂器」。

　　樂器是用來表現音樂的工具，就像一般常見的鋼琴、小提琴、直笛⋯⋯等等，甚至有人可以利用一片樹葉，就能吹奏出委婉動人的樂曲，這時的樹葉也可以視為一種特殊的吹奏樂器。

不同的樂器能培養不同的能力

　　樂器又可先區分為「自然樂器」與「製造樂器」。

　　「自然樂器」就是以任何自然物品（如樹幹、石頭）或非樂器但可製造聲音的東西（如鍋子、杯子）來進行演奏的樂器。「製造樂器」即經過工匠專業製造的樂器。

　　常見的樂器又可分為兩種類，一類是「無調樂器」，另一類則是「有調樂器」。

　　無調樂器：單一樂器無絕對音高的分別，如鈴鼓、響板、高低音木魚、手搖鈴、手鼓、三角鐵、沙鈴……等。

　　有調樂器：可以發出不同絕對音高旋律（如Do、Re、Mi……）的樂器，如鋼琴、小提琴、音感鐘、鐘琴、木琴……等。

由於幼兒處於大肌肉活動群，約 8 個月大的孩子，手掌已經有基本的握力，也可以有大手臂、手腕的動作，此時已經可以進行簡單的打擊樂器學習，因為打擊樂器的操作方式為打、敲、捶、拍、搖……等，這些動作正好都是運用大肌肉，一方面此時幼兒對音樂的理解著重在「知覺」及「反應」方面，打擊樂器對幼兒在「力度」及「速度」的認識正是最佳的工具。

　　另一方面，打擊樂器可以產生回饋式的聲音，意即敲打樂器後，可以獲得立即反應的聲音，能夠使孩子感到滿足，獲得成就感，才會樂於一次又一次的重複操作，更能達到學習成效，這也是教育心理學中提到的「心流經驗」──是一個人全神地投入一件事（或一個活動），過程的本身就是一種歡樂，以致於會全然投入，不需經由外在酬賞，也能引發人類一再想重複經歷這活動的動機。

　　而有調樂器的學習，例如鋼琴、小提琴，我則建議最好是從孩子 4 歲之後再開始，因為鋼琴的彈奏需要運用到十根手指，手指屬於小肌肉群，必須等到發展健全之後再開始訓練，再參照上述幼兒對音樂的理解能力，

一般幼兒 4 歲之後才能理解樂曲結構，如果過早讓孩子學習鋼琴這類樂器，反而不見得能獲得良好的學習成效。

學齡前以鋼琴啟蒙音樂教育，
先讓孩子維持熱情

　　從人的生理狀況、智力開發以及學習環境來看，鋼琴的確是適合從小就學習的一種樂器。世界著名的鋼琴大師們，大多都是從幼兒時就開始學習鋼琴的。如被稱為神童的莫札特 3 歲就學習鋼琴，4 歲便能舉行獨奏音樂會；被譽為「樂聖」的貝多芬，5 歲學琴，6 歲就可以上臺演奏；鋼琴大師蕭邦、李斯特以及音樂巨人舒伯特、舒曼等都是 6 歲就開始學習鋼琴。

　　曾經有家長這樣問我，老師您總是說孩子 4 歲以前先別讓他學鋼琴，可是莫札特從 3 歲就開始學琴了，而且 5 歲就可以作曲，最後還成為了舉世聞名的偉大音樂家，雖然我的孩子不見得有莫札特的天賦，但是至少也能讓他像莫札特一樣 3 歲就開始學琴了吧？

　　我的回答仍然是不行的。

　　要知道當時莫札特他在學琴的時候，並不是現代的鋼琴，而是另一種稱為大鍵琴的樂器，雖然它與鋼琴

一樣都是以手指彈奏的鍵盤樂器，但是大鍵琴的構造與鋼琴完全不同，琴鍵非常的輕，而鋼琴是鍵盤連接到後方的羊毛槌敲奏鋼弦而發聲，必須較用力才能彈奏。因此，由於時代背景的不同，雖然大家都熟知莫札特 3 歲就開始學琴，但就現代的鋼琴（電子琴）學習而言，仍是在 4 歲之後再開始學習更好。

根據柴可夫斯基國際鋼琴大賽的某次調查，鋼琴大賽獲獎者之中有 60%～70% 的人初次學琴年齡是在 6～8 歲才開始，而其中只有一人是在 3 歲半就開始學琴，其中少部分則是在 10 歲左右才學琴，可見得**並非年紀越小開始學琴就能獲得更好的學習成績，家長可以不用急切地讓孩子過早就開始學習樂器**。

臺灣的鋼琴普及教育隨著經濟的成長，從三十年前就迅速發展起來，學習鋼琴的兒童不斷增加，而且學齡也日益提前。**學齡前幼童的鋼琴啟蒙教育就像建築一棟高樓大廈一樣，必須要先打好地基，如果地基不穩固，或者根本就做得歪斜，這棟大樓恐怕蓋不到一半就得宣告失敗，即使勉勉強強蓋了起來，崩塌也只是遲早的事**。

因此，鋼琴的啟蒙教育階段對孩子的發展前途有著密不可分的關係，首先是能否使學生維持喜愛鋼琴的熱情，繼而打下堅實的基礎，才能邁向更高層次的發展。

3 歲學琴稍嫌早，4 歲學琴剛剛好

　　就我觀察，有一些音樂老師，本身有著非常棒的樂器演奏技巧，教起學生來也有模有樣，但是卻缺少了一些對幼兒教育的觀念，只要家長想讓孩子學，老師就教，久而久之，孩子容易在學習過程中受到挫折，老師也遇到教學困境與徬徨的瓶頸，家長亦感到失望。

　　這種因教學素養不足的鋼琴啟蒙教育者常會誤導學生和家長，導致因為「先入為主」的觀念而養成許多不正規的、甚至是錯誤的習慣和方法，即使之後遇到好老師，也很難將錯誤糾正過來，往往不得不半途而廢。所以我希望能透過這樣的方式，讓一般大眾可以理解真正的音樂教育，也能夠幫助更多的家長，找到培養孩子喜愛音樂並且樂於學習的好方法。

　　幼童的學琴啟蒙教育，一般以 4 歲左右開始學琴為宜。

開始學習鋼琴的孩子至少應該要能分辨左右手、五個手指，能數十個以上的數，手的條件以鬆、大、掌寬、指長較好，雖然在一般學習的時候，不須過於苛求，但對於指關節過於軟弱的孩子，我還是認為將上琴的時間略為延後會更有利於學習。對於孩子音樂素養的考察，可以通過上課前的評測來瞭解，如：唱歌或跳舞……等，都能反應出孩子的節奏感、音樂感，可以作為參考的依據。

0歲（胎兒期）～1歲	胎教音樂，聽覺訓練，絕對音高
1歲～3歲	音樂啟蒙期，以身體律動結合音樂元素學習，及音樂結合遊戲學習
3歲～4歲	打擊樂器學習
4歲以上	打擊樂器、鍵盤樂器、小提琴……等樂器學習，樂理認識（吹奏樂器較適合國小三年級以上孩子學習）

■嬰幼兒適合接受的音樂教育內容。

另外，我建議想要讓孩子學習樂器的家長，**盡量在孩子正式學琴之前，創造機會讓孩子觀看同年齡孩子的音樂表演，可以藉此激發孩子對於樂器學習的興趣和熱情，把孩子的學習態度從「要我學」變成「我要學」。**

Do Do班 45天～6個月	聽到音樂情緒較安定，偶爾會隨音樂發出愉快的聲音表情。聽到熟悉作息歌謠會凝神專注，表情、眼神會有專心的感覺。
Re Re班 6個月～1歲	對作息歌謠出現時，會有動作反應，甚至想跟唱，會發出咿、啊的愉快感，會觀看其他較大的幼兒上課，也可適時短暫的加入。會喜歡跟著音樂哼哼唱唱，也會隨音樂搖頭、點頭，甚至會拍手，愉快的唱、動，也會和其他的幼兒一起玩、一起上課，並顯著的能聽懂老師的語意，做出正確的反應，人際關係已開展，不會出現內向、怕生感。
Mi Mi班 1歲～1歲6個月	會模仿他人的表情、動作，聽到各項作息歌謠，慢慢知道要做什麼，如：聽到喝水會自己拿杯子；聽到睡覺歌謠會自己拿被子。
Sol Sol班 1歲6個月～2歲	能操作簡單的樂器，更能安靜的坐著上課、聽音樂會、自己吃飯，能辨認圖字卡及4～6種顏色，對情境音樂與領域課程的吸收也令人驚訝，效果神奇！

　　　　　家長音樂教室｜**中篇**

La La班 2歲～3歲 [收成期]	聞樂起舞、聞樂說樂、聞樂奏樂，會說長串語句、說故事、辨認字詞可達200~500個，長短、大小、高低、唱數（1~20），已具完整概念，可演奏旋律樂器囉！

■各年齡層嬰幼兒的音樂學習內容及功效。（以音樂寶母教材規劃為例）

　　等到再大一點，4歲前就以無調小樂器，及有調音感鐘、鐘琴、木琴等打擊樂器為佳。4歲後可依身心發展程度，可開始學習鍵盤樂器，如電子琴、鋼琴、小型手風琴……等。

Q5 如何瞭解孩子適合哪種鍵盤樂器？

　　鍵盤樂器有鋼琴、電子琴、手風琴、口風琴……等。

　　鍵盤樂器上每個琴鍵都有固定的音高，琴鍵下常有共鳴管或其他可供共鳴之裝置，因此可以用在演奏任何符合其音域範圍內的樂曲。演奏家在使用鍵盤樂器時，不是直接撥動樂器的琴弦來產生聲音，而是藉由敲奏琴鍵連結到樂器內的琴弦來產生音響。

　　鋼琴的結構與手風琴、電子琴不同。

　　手風琴和電子琴的琴鍵屬於觸摸式的，只需手指輕觸便能發出音來，而鋼琴則可以視為一種手指的打擊樂器，每彈奏一個音大約需要 30 克的力（低音區所需要的力度則更大）。如果孩子一開始學琴年齡太小，就無法達到這一個力度要求，這不僅不能很好地學習鋼琴的演奏，而且長時間更會對孩子的手指的正常發育有損害。

既然鋼琴和電子琴同屬於鍵盤樂器，當然就有它們的共同特色，不過對於學習、接觸、感受音樂的方面，也沒有人敢說鋼琴絕對優於電子琴，因為在彈奏和表現音樂的方法上，鋼琴和電子琴兩者之間有著很大的差別。

　　鋼琴號稱「樂器之王」，它是利用機械運動使琴槌敲擊震動鋼弦產生音波，鋼琴著重於演奏者聽覺器官和大腦協調手指觸鍵時的控制，使聲音達到一種可遠可近、可深可淺，也就是演奏者用自己的思維和技巧控制琴的表現力及情緒的處理。

　　電子琴則是利用電子設備模仿其他樂器的音色，主要強調對「琴功能的發揮」和對一些樂器演奏技法上的「效果模仿」，最常見的就是以電子琴模仿鋼琴聲音。

　　此外，鋼琴演奏非常強調「放鬆」，因為鋼琴琴鍵的材質與電子琴的琴鍵有所區別，所以要求是整個手臂的自然放鬆，由指尖承受這個重量然後作用在琴鍵上，並且力量控制要恰到好處，所以鋼琴的特殊結構會造成同一首曲子，只要讓不同的人彈奏就會產生不同的音響表現效果。

電子琴則是使用控制鈕來控制音量，以致於無論手指彈奏力量的大小，都無法影響電子琴發出的聲音音量。

雖然鋼琴與電子琴的琴鍵重量不同，一開始學習鍵盤樂器最重要的還是建立正確手型，只要從初學時就維持良好的彈奏手型及觸鍵，之後換彈哪種琴都可以。所以，用鋼琴或電子琴來練習，對於手型是不會有影響的。

由於鋼琴與電子琴兩者音箱的聲響共鳴點不同，孩子初學鍵盤樂器的時候，因為彈奏的曲子較簡單，曲式也沒有太複雜的變化，所以無論用鋼琴或電子琴彈奏起來的差別不是十分明顯，但是之後練到越來越困難的曲子後，就可以逐漸感受到兩者之間差異性。

由以上的敘述，我們可以清楚知道電子琴與鋼琴的差別之處，雖然電子琴在演奏技巧與情意表現上略遜於鋼琴，但是對於年齡較小的鍵盤樂器初學者而言，電子琴卻是一種比鋼琴更適合、更容易上手的樂器。原因在於，電子琴不像鋼琴是以敲擊琴弦的發聲方式，而是從鍵盤連接電子設備而發聲，因此電子琴的琴鍵比鋼琴輕

上許多，正好適合小肌肉尚未發展成熟的幼童，彈奏時手指不需要使用很大的力量，就可以輕鬆彈奏出聲音。

此外，電子琴可以模擬各種樂器聲音，以及各種不同的節奏伴奏，老師若能適度的運用電子琴的功能，則更能讓專注力尚不足的幼童，在學習樂器的時候有更多樂趣，讓他們保持新鮮感，更加喜愛學習鍵盤樂器。

《舜云愛樂小語》

各種鍵盤樂器各有其學習優點，應依照孩子學習的年齡目標再進行學習。

第七章

音樂興趣養成與教材選用

Q6 如何規劃讓孩子維持熱情的學習進度？

　　身為一個音樂教育工作者，同時我也為人之母，可是我一直以來都很怕別人對我說：「你女兒的鋼琴一定彈得很棒！」因為女兒其實並不熱衷於鋼琴學習，當然也練就不成什麼高超的演奏技巧。

　　不過，我認為女兒鋼琴彈奏的技巧優劣與否，並不會影響她對音樂的認識與熱情，而是她在學習的過程中，擁有「健康的」音樂學習觀念，懂得欣賞音樂帶來的樂趣，才能融入其中，我也深覺得這樣的觀念應該讓每個家長都了解，如此一來孩子的音樂學習過程才會更快樂、效果更好。

　　嚴格來說，音樂的學習，我們可以從過程中檢視孩子的「進度」與「程度」。

　　所謂的進度是明確且具有連結性的目標，而程度則是可以從運用五大能力的難易度來看。

　　音樂的學習重點不在於強調明確的規範與進度，

像是「你這次要彈到第八首、下次要彈到二十首」的這種感覺，與數學這種學科不同，可以明確規劃出完整的學習進度：今天學了加法、明天學減法、後天學到了乘除，最後再學四則運算混和運用。

學習音樂最主要是培養「聽、動、唱、視、奏及創作」這六大能力，能「聽」出什麼（如：單音、音階、音程、合音、和弦……），再配合音樂加上「動作」及「歌唱」，這三種能力即可達到一氣呵成的連貫效果。接著再透過學習「看」懂多少樂譜符號，演「奏」哪種樂器……等等，然後再進一步培養即興創作能力，這樣循序漸進地學習，才能學到富有生命活力的音樂內涵。

我建議家長在為孩子規劃音樂學習進程時，應該依照孩子的身心發展給予最適當的安排。

1 歲以前：

新生兒的各種感覺發展尚未成熟，但在出生後的一年內，各種感覺會迅速的發展，重要的成長條件除了營養與照顧之外，更需要提供大量的外在刺激，例如顏色、觸覺、音樂……等等，尤其是音樂。

根據心理學家皮亞傑的認知發展理論，0～2歲是「感覺動作期」，從「本能的反射動作」發展到「有目的性的活動」，因此這個階段的孩子，尚未準備好接受有設計性的學習內容，但是仍然可以用「聽覺開發」的方式來做音樂學習。

　　剛出生的寶寶，可以選擇輕柔、緩慢的音樂讓他們聽，甚至配合作息，用聽覺、感受、動作的方式，產生安全、舒適感，並且養成習慣。到1歲左右，可以選擇有相聲詞、或是反映生活中各種聲響的音樂，並且鼓勵孩子模仿發音，幫助孩子開口練習說話發音，尤其用音源刺激鈴效果更令人咋舌稱奇！

1歲～2歲：

　　這個階段的孩子，是腦細胞發展最快的時候，但是主要仍在學習手眼協調，孩子尚未能完全控制手部的小肌肉，倘若此時就讓孩子學習鍵盤樂器或弦樂器，恐怕會造成孩子的挫折感。

　　配合這個階段的孩子大小肌肉群的發展，適合給予打擊樂器如：鈴鼓、響板、手搖鈴……，或是獨立單音

型的樂器，如用單槌敲擊的音磚、可以拍搖捶按的音感鐘（絕對音感）……等類似的樂器，透過敲、打、搖、槌的動作，讓孩子熟悉節奏、強弱、單音音高……等音樂元素，在敲敲打打間玩著音樂的遊戲，是一個較為適合的學習。

2 歲～4 歲：

孩子此時則已經有能力可以分辨音高，此時可以開始讓孩子接觸具有不同音高的樂器，在為孩子選擇樂器時，由於 3 歲以下的孩子肺活量小，學習吹奏管樂器會有困難，一開始最好不要選擇這類樂器，較推薦的樂器為「有調性的打擊樂器」，像是鐘琴、木琴都是很不錯的選擇。

4 歲以上：

4 歲的孩子，身心發展都已經達到一定程度，可以讓他準備學習一般的演奏樂器，如電子琴、鋼琴……等。到了 5 歲，孩子的皮質細胞已大致分化完成，中樞神經系統更趨成熟，肌肉的發育也更加完善，這時期才

是學習鋼琴最佳的生理條件。

　　以上所敘述的，是以一般狀況而言，目的是為了降低家長以及孩子在學習音樂的過程中遇到挫敗的機率。

　　註：皮亞傑（Jean Piaget，1896 — 1980），法籍瑞士人，是近代最有名的兒童心理學家，他的「認知發展理論」（cognitive development）為認知心理學中最重要的理論之一。

《舜云愛樂小語》

最佳的學習應依照孩子的身心發展，給予孩子不同的音樂學習內容、進程與方法。

快樂隨時帶著走

音樂教育專家告訴您如何用音樂教養嬰幼兒

Q7 如何為孩子
準備音樂學習教材？

　　狹義的教材，是指透過指定且有設計過的學習內容，在孩子學音樂的過程中，老師都會依照孩子的學習進度準備符合孩子程度的教材，這類教材應該由專業的指導老師來安排會比較妥當。並且在學習過程中，專業老師會依孩子學習的狀態，適度的增添適合孩子現狀的教材，而非一定要一本從頭彈到完。尤其現下孩子會接觸到很多類型的音樂，如卡通歌曲和一些流行音樂，老師都可適度的添加成為教材，讓學習經驗更能與生活結合，共享其樂。

　　我創立的機構對鋼琴初學教材選用非常重視，譬如有一本鋼琴初學教材《拜爾》已流傳使用近 200 年，雖然這 200 年來有更多、更好、更適用不同年齡的教材可選用，但這些教材的選用仍需專業老師來安排，孩子學習會更有成就感。

廣義來說，教材可以泛指**學習過程中一切會產生效果的學習內容**，從這個角度來講，我們日常生活中處處都可以發現能用來作音樂學習的教材，例如馬路上車子喇叭的聲音、隔壁施工敲打的節奏……等等。

　　許多偉大的音樂家都認為：**音樂是生命的旋律，因為有了音樂，生命才顯得豐富；有了音樂，生命才會如此美妙動人。**

　　在前面的章節，我們已經分享了音樂培養的一些概念，也已經瞭解音樂應該從嬰幼兒時期就建立學習的環境與習慣，但是，讀者千萬別誤以為幼兒音樂教育只能侷限在學校的音樂課，甚至只是音樂教室的才藝課程。家長們更應該嘗試將音樂元素滲透在日常生活之中，為孩子創造多樣化的音樂學習環境，盡量在孩子的生活與遊戲之中都有優美的音樂伴隨，在無形之中美化並豐富孩子的生活。

結合自己的生活體驗　讓孩子愛上學音樂

　　長期的音樂薰陶，不僅可以培養幼兒對音樂的熱愛、提高他們的音樂素質，還有利於培養孩子活潑開朗的性格，促進身心和諧發展，並通過音樂來感受生活中美的旋律、美的真諦。

　　我們可以根據幼兒身心發展的狀況，採取正確的方法，有效地從嬰幼兒時期就開始進行音樂教育。經過幾十年音樂教育的實踐，我深深感到，**尊重兒童天性，培養音樂情趣，是幼兒音樂教育因勢利導、取得成效的好辦法。**

　　例如，在嬰兒時期的孩子通過《搖籃曲》，以及一些優美的且富有節奏感、可以喚起寶寶心中共鳴的樂曲，就能讓孩子在耳濡目染之下受到音樂的薰陶。

　　音樂取材的趣味性可以表現在歌詞中，也能表現在旋律中，隨著孩子年齡的增長，活動能力的增強和求知慾的發展規律，可選擇一些遊戲歌謠，例如《心肝寶貝》：

歌詞：大拇哥、二姆弟、中三娘、四小弟、五小妞

妞來看戲，手心、手背，心肝寶貝

家長可以與孩子邊唱邊玩手指遊戲，增添親子間的樂趣，同時為了讓孩子學習生活知識。

家長也可以選一些有情節、有角色的歌曲，如《三輪車》：

歌詞：三輪車跑得快，上面坐個老太太，要五毛給一塊，你說奇怪不奇怪

一首簡單的《三輪車》，可讓孩子認識交通工具「三輪車」，「跑得快」有速度與動作，「上面」（高與低）「坐個」（動作）「老太太」（人物角色），「要五毛給一塊」傳達了同情心的主題，你說這題材豐富的兒歌怎能不一直被傳唱呢？

讓幼兒結合自己的生活體驗，感受歌曲的內涵，也可以延伸歌詞的內容，與孩子做角色扮演的遊戲，加深孩子對歌曲的記憶，逐漸累積對音樂的熟悉與喜愛。

孩子在累積了「聽音樂」與「身體律動」的經驗後，更可以將音樂結合日常生活作息活動做為歌詞內容，讓音樂落實在生活中，同時也可以養成孩子定時作息的好習慣。

其次，家長要鼓勵孩子開口唱歌，也可以利用歌曲遊戲的方法，使孩子對音樂產生濃厚興趣。每首歌可以先由家長進行範唱，如果家長對自己的歌喉不是那麼有自信，就可多運用幼兒音樂CD來協助，讓幼兒從整體（旋律、歌詞、動作）來感受，再適當加入肢體動作，讓孩子理解並熟悉歌詞，一段時間之後可以再給孩子學習新的歌曲，讓孩子隨時保有新鮮感，豐富孩子對音樂的認識，這對日後孩子學習樂器方面將會有很大的幫助。

《舜云愛樂小語》

從生活中運用合適的音樂性教材，更容易讓孩子在無形中累積音樂學習的成果。

Q8 如何培養孩子平日練習的習慣？

　　我希望這本書可以幫助大家重新回到學習音樂的「正確」方式。我還是要強調，心態正確、方法正確、目標正確，學習才有可能持續進行，並且達到預期的效果。

　　這幾年親子教育領域有一個非常熱門的話題，那就是「自主學習」，其實這個概念也非常適合運用在學琴的孩子身上喔！

　　和「自主學習」的精神一樣，我認為音樂教育有幾個重要的作法：

（一）陪伴孩子

　　想讓練習變得有趣，首先家長也要能以身作則，塑造出一個練琴的環境。

（二）讓孩子對自己的學習負責

家長可以協助孩子控制注意力，把預定練習的目標完成。

（三）建立習慣的方法（可參閱「作息式練琴法」，本書第171頁）

讓孩子建立時間觀念及感受行為結果，練習自我修正，培養出自動、自發的習慣。

（四）給孩子空白的時間

家長不要忘記要給孩子一段空白的時間，讓孩子消化自己所學的內容。

每個人天生就是一個好樂器

　　許多人（不論是家長或老師）一講到「學」這字，就會不由自主地繃緊，感覺「學」字太硬了，大概是很容易聯想到老師教學生每日苦練的畫面吧。其實，我認為若從胎教開始就讓音樂成為孩子生活的一部分，那麼「學」這個字就更能與習慣融合起來。

　　很多人都說「音樂要生活化」，但說來說去卻沒提出具體可行的作法而徒然淪為口號。請問：「**音樂要怎麼生活化？**」你總不能把鋼琴帶著天天走、有事沒事都帶把小提琴到處跑？可能你總覺得音樂就是某種樂器演奏出來的，但其實大家常忘了，**你自己就是一具上天創造的極精密的「發聲工具」**，因此「唱歌」就是最容易生活化的音樂教育方式，而且它幾乎適合每一個人學習。但若是嬰幼兒的音樂教育，就更要讓孩子配合「聽」與「動」才正確。

支持孩子學音樂，家長只要拍手就好

　　每個人對音樂都有天生互動的本能，所以老師的教學法非常重要。譬如「奏」有分獨奏與合奏，但獨樂樂還不如眾樂樂，奏的方式也因年齡而異，小一點就以打擊樂器為主，4 歲就可以接觸鍵盤樂，但鍵盤樂還不適合用鋼琴，而是要用電子琴，因為電子琴比鋼琴容易施力，不會影響孩子日後手指觸鍵能力。

　　4 歲就可以學團體式的鍵盤樂，5 歲才做個別課，就代表經過前面的學習後他已經可以學鋼琴了。

　　鋼琴是很棒的樂器，但卻常是初學音樂者的殺手，小孩子學樂器應該先配合其身心發展情況，從最簡單的開始學，譬如像吹管樂器（大班以上），因為吹的時候他要很注意聽到他吹的音對不對，吹的時候可能氣不足或按孔沒按好就跑掉了。

吹管樂器是學音樂初期幫助孩子專心很重要的一種方式，譬如陶笛有助於讓初學者注意「音準」就很好，讓孩子吹兩首喜歡的話再繼續，覺得簡單的話可改直笛，或者接著學長笛（建議是小學三、四年級開始），讓孩子有一個「由下往上」走的階段性學習工具。

　　大家有時候對音樂奢望太高，最簡單的樂器反而忘了，學太難的樂器反而讓自己有挫折感，所以從吹管樂器開始入手學習也是很好的方法，但很重要的是一定要養成「每天複習一下下」的習慣，若能做到像晚上不刷牙就睡不著覺，那這個習慣培養的功夫就成功了。

　　所以我發明了一套「作息式練琴法」，使用這種方式練琴或練其他樂器，孩子到後來都會自然而然喜歡去學。

　　其實孩子的可塑性很強，你不需要去要求他，如果教法讓他學習時快樂，他每天都會想練，因為每次練習後他或多或少都會有一點「成就感」。

我常跟音樂老師說，你可以把鋼琴當成一個說故事的工具，鋼琴和任何樂器一樣都可以發出很多聲音，很多聲音連結起來就是一個故事。而且對孩子來講，聲音與故事之間很有想像空間可以發揮，很多動作與音樂的節奏或演奏方式都可以吻合。

　　音樂老師常會遇到的麻煩狀況是：「孩子為什麼不練習？」其實答案說穿了很簡單，**就是老師的教法太僵硬，孩子覺得無聊死了**，回去不練爸媽又會罵，練的話自己痛苦，孩子自己心裡在掙扎，大人與小孩永遠在上演拉鋸戰，最後兩敗俱傷，沒有人從學音樂的過程中獲得快樂。

　　所以，老師的教法要正確，這是最重要的事。接著就是讓孩子養成練琴的習慣，每天複習一下下，時間不用長，讓孩子練習時感受到自在與快樂。

　　其實，大人要常有同理心，將心比心，孩子跟大人一樣，沒有人樂意做不讓自己開心的事。但要引導孩子學習又比大人容易一點，孩子不會想太多，讓他快樂的事就自然會吸引他自動自發去做。

　　我看過很多孩子的家長送孩子去上音樂課後，沒多

久就急著要孩子演奏來聽一聽，好像上了第一堂課後就可以上臺演奏了，孩子若表現得不怎麼樣，有些家長就「主修打擊，副修數落」說：「唉呀，就這樣哦！」這就代表家長不會站在一種欣賞的、理解的，甚至於是一種寬容的心去支持孩子的學習，甚至有些家長會想：我繳了錢你馬上就要有成果給我。

我總是建議父母，**要比孩子先擁有正確的心態**，你給孩子一個機會去學習音樂，這個決定可能經過你的思考以及跟孩子的討論，**但是開始學習後，家長也要學習轉到背後支持就好**，支持最好的動作就是拍手，你管他表演的是好是壞。譬如你可以說：「你昨天不會，今天會一個音了」，你最好不要說：「就這樣子哦，上了一堂課花了這麼多錢，就學這樣哦」，這種話讓孩子聽了並沒有鼓勵效果，只會適得其反讓孩子失去動力。

別把學習的價值跟消費畫上等號，這是最可怕的殺手，可惜多數父母都不知道，也許是一句戲謔或玩笑的對話，事實上對孩子來講都是個傷害。

要讓孩子的學習看到成效，父母就是盡量鼓勵，但鼓勵要有具體行為，要學會一些讚美、鼓勵的方法。

《舜云愛樂小語》

設定容易達成的「時間目標」，孩子容易獲得成就感，
練習就會帶來快樂，就容易持續練習不中斷，最後變成
生活作息中的習慣，進而創造親子間參與學習的快樂，
這是初學音樂時最重要的事。

 # 從科學研究看看學鋼琴的好處

不論是否要成為鋼琴家，學鋼琴都能帶來益處！

愈來愈多科學研究注意到學音樂（聽、動、唱、視、奏、創作）帶來的好處，而其中針對學鋼琴的部分，也有很多資料給了我們不少具體的瞭解。在此限於篇幅僅簡單條列出來，有興趣深入瞭解的讀者，不妨到網路上就能搜尋到不少資料哦。

兒童學鋼琴的 10 種益處
10 Benefits for Children Learning Piano

1. 改善身體協調
It improves body coordination.

2. 增加專注範圍
It increases the concentration span.

3. 發展聽覺和語音技能
It develops the auditory and verbal skills.

快樂隨時帶著走 ♪♫♪
音樂教育專家告訴您如何用音樂教養嬰幼兒

4. 有助於快度閱讀

It helps with speed reading.

5. 聯結語言和音樂

The connection between language and music.

6. 提高數學智能

It improves mathematical intelligence.

7. 賦予兒童工作紀律

It gives children work discipline.

8. 發展記憶

It develops memory.

9. 改善抽象思維

It improves abstract thinking.

10. 開發智能

Aaaand also it develops intelligence!

資料來源：https://onedio.co/content/10-ways-playing-
the-piano-benefits-children-12166
Added on 26 September 2016, 18:34, Updated on 4
November 2016, 12:40

學鋼琴的 15 個優點（有科學依據）

15 Benefits of Learning Piano （Backed By Science!）

1. 避免腦部運作、聽力和記憶的喪失
Prevents Brain Processing, Hearing and Memory Loss

2. 改進計數和數學技能
Improved Counting & Math Skills

3. 鍛鍊新的語言技能
Exercising New Language Skills

4. 提高閱讀理解能力
Improves Reading Comprehension

5. 鼓勵創造力
Encourages Creativity

6. 實踐時間管理和組織
Practice with Time Management & Organization

7. 要求集中注意力、紀律和耐心
Requires Concentration, Discipline & Patience

快樂隨時帶著走

8. 加強手部肌肉和手眼協調
Strengthens Hand Muscles & Hand-Eye Coordination

9. 改善節奏和協調
Improves Rhythm & Coordination

10. 提升自尊心、自信
Boosts Self-Esteem

11. 擴展文化知識
Expands Cultural Knowledge

12. 減輕壓力和焦慮
Reduces Stress & Anxiety

13. 提供「不插電」的抒發出口和娛樂
Provides an "Unplugged" Outlet and Entertainment

14. 適用於動覺和觸覺學習
Allows for Kinesthetic and Tactile Learning

15. 改變大腦結構和心理能力
Changes Brain Structure and Mental Ability

資料來源：Olivia Groves, Feb 21, 2018
https://www.lindebladpiano.com/blog/benefits-of-play-ing-piano

Q9 作息式練琴法：
讓學音樂在快樂中延續

　　「作息式練琴法」說起來也是很簡單的練習方法。譬如以彈琴為例，下課時老師可以先和孩子聊聊：「今天學的是小白兔，Do斗-Do多Do斗Do多，開不開心？回家要練哦……」，但記得只要求他「**每天練五分鐘就好**」。

　　我會教孩子練習時一旁擺個時鐘，先設定好時間，時間一到就停止，沒彈完也沒關係。

　　有的家長說，孩子回去就調了四十分鐘練習，我說那是對自己期望太高了，千萬不要這樣子。剛開始要先讓他知道，五分鐘很容易達成。年紀大一點的孩子剛開始可以給他二十分鐘，但初學者最好先從十五分鐘開始練。

幫孩子創造練習時的成就感，設定容易達成的「時間目標」（時間到就達成），而不是以練幾次、練到什麼程度為目標，孩子就很容易獲得成就感，練習就會帶來快樂，持續練習不中斷就會融入孩子的生活作息中成為習慣。

我跟家長說，剛開始你不用管他，十五分鐘彈不彈都沒有關係，讓他先對十五分鐘的長度有概念，他覺得「這麼快就好了」，就容易有成就感。達成後他心裡會肯定自己，大人再幫他畫個星星或月亮，讓成就感具體化被看見，就有反覆加強的效果，這樣就好了。

一個星期七天也不用天天練，只練「五天」就好了，六日照常放假。不讓他覺得假日玩樂、放鬆的福利被學音樂剝奪了，不讓他有機會討厭學音樂這件事。

以往家長常認為學音樂就是得要天天苦練，請問誰有這個耐心天天苦練？家長自己也不一定辦得到，何況又是個小孩。況且，再好的東西天天吃也會厭煩。

我用這個「作息式練琴法」教過的學生幾乎都不會中斷練息，**它給孩子一個規範，但這規範允許孩子可以自己調整，這規範只有一個目標：讓孩子可以創造成就感**。這是教育上一個很重要的技巧，很多老師不知道，就要求孩子一定要怎麼練、練到什麼程度，在教學關係中孩子是弱勢，被迫要聽從老師的指示，但之後學生就說自己學不來，老師就罵學生笨，孩子從此對音樂產生排斥，這是多可怕的教學後遺症。

　　學了音樂比沒學還糟！

　　「作息式練琴法」的教學設計比較符合人性，也更順應孩子的人格心理發展特徵。

　　發展心理學家艾瑞克森（Eric H. Erickson）的「人格發展論」中指出：

　　2~3 歲的「幼兒期」，人格發展的任務是「自主行動（自律）」，而發展的危機則是「羞怯懷疑（害羞）」；

4~6 歲「學齡前兒童期」的發展任務是「自動自發（主動）」，危機是「退縮愧疚（罪惡感）」；

6~11 歲「學齡兒童期」的發展任務是「勤奮進取」，危機是「自貶自卑」。

　　若從這個角度來看，「作息式練琴法」以簡單的方式來創造成就感，最終是希望順應孩子的人格心理發展趨勢，**避免孩子因不當的教學方式而產生人格發展的危機特徵：羞怯懷疑（害羞）、退縮愧疚（罪惡感）、自貶自卑。**

　　設計較短的時間（目標），較容易達成，心裡容易有滿足感，覺得不難，一旦練出興趣，就自己會拉長練習時間，但是要提醒孩子漸進式地調整，不過也要記得把調整的選擇權給孩子，誘使孩子有「自動自發」的主動力。

給孩子買好樂器，學音樂才好入手

不見得要替孩子買最貴的樂器，但好樂器會讓孩子更容易愛上音樂！

　　當年我到奧地利進修時，我的老師講了一個例子讓我覺得非常錯愕。她有一個 2 歲的孩子，突然有一天對口琴很有興趣，她的先生就買了一個德國最棒的口琴給孩子，臺灣的市價將近要一、兩萬元，我老師感到疑惑說，小孩才兩歲，幹嘛要買這麼貴的樂器？怎不買個差不多的口琴讓他吹一吹就好？她先生就說，我的兒子對口琴有興趣，買最好的給他，第一，它容易吹，第二，它吹出來的音色非常的美，音樂容易吹又吹得美，所以我的孩子才會喜歡它。這個說法讓我深受震撼與啟發。大人都半都覺得，小孩子學音樂，隨便給他一個幾十塊的便宜貨就好，誰知道孩子有沒有興趣，會不會練沒幾次就不學了，但是，一個先進的國家，他們深刻瞭解到，不好的樂器無法讓音樂的美感展現出來，因此從孩子一開始對音樂有興趣就應該給他最好的。

　　我自己學音樂，因此非常清楚，一個品質不佳的樂器或彈或吹都會適得其反。容易吹又音色優美，隨便怎麼吹都好聽。吹了好聽，小孩子自然就會喜歡。如果費

了九牛二虎之力吹出了聲音又很難聽，不要說別人受不了，連孩子自己也受不了。很多家長在孩子剛學音樂時都像買車一樣想買個中古車先讓他試試，但是在以正確方式學音樂的角度來看，這個錯誤的觀念是有修正的必要。

　　剛開始學可以買好一點的樂器（但量力而為也別買太貴），拉或彈起來容易、吹起來輕鬆，好樂器很容易就可以演奏，譬如這幾年流行的烏克麗麗也是，買個八百塊的彈不到三個音音就跑掉了，彈一首曲子要調音調八次，你還會有什麼樂趣往下彈。好的烏克麗麗整個音準穩定度很高，孩子很容易會愈彈愈樂，不會煩躁分心，可以很容易去享受音樂帶來的樂趣。要讓孩子從喜歡當中去享受音樂的美好，初學時千萬別買劣質的樂器，還沒開始學就註定要失敗了。

快樂隨時帶著走

第八章

貼近孩子的心，先學習聆聽

Q10 為什麼孩子不肯好好練琴？

我曾經聽朋友抱怨：「若想破壞親子關係，就讓孩子學琴吧。」

短短一句話，就道出了現代父母對孩子的學習態度有多麼無奈。

「孩子不練琴怎麼辦？」當了數十年的音樂老師，最常聽到家長問到這個問題。

過去還有老師會告訴家長說：「孩子還小，要有耐心，不要逼他，要讓他喜歡音樂……」可是等到下回上課，媽媽卻滿臉委屈地說：「老師，我用盡各種方法，最後還是棍子有效。不只先生責怪我，孩子討厭我，連我自己都快要撐不下去了。」

天啊，學音樂應該是多麼讓人開心的一件事，為什麼一旦孩子走進音樂教室，回到家就像踏進了煙硝味濃烈的戰場？

要讓學習適度有挑戰性

　　這現象聽起來有點可悲，但確是經常發生的真實情況。

　　的確，學琴的過程並不輕鬆，在我教過的學生中，有百分之八十是不愛練琴的孩子，願意自動自發練琴的的確不多。

　　曾有一位黃媽媽希望孩子在親友前表現一下學音樂的成果，好說歹說才讓孩子勉強坐到鋼琴前面表演曲子，孩子一定要看著琴譜才肯彈，但媽媽聽到不成曲調的曲子後忍不住數落了起來。

　　反觀孩子還是一臉不在乎的離開座位，回到房間去玩他最愛的網路遊戲，其實黃媽媽心裡有數，平常要求孩子練琴，他卻總是找各種藉口來逃避，要不然就是隨便彈個幾分鐘敷衍，就當做已經練習完畢。

　　黃媽媽想起孩子剛開始學琴的那段時間，他總是很自動的練琴，而且一練就是很長一段時間，怎麼才過了

沒幾個月就變成現在這個樣子了。無奈練琴這種事情，只能靠孩子自己，父母再怎麼想幫也幫不上忙，該怎麼辦才好？

四十幾年的教學經驗告訴我，這幾乎是每位學琴孩子的家長及老師的共同心聲與煩惱。

許多孩子在學琴之前其實也都抱著非常大的憧憬，同儕之間也會互相比較，但是真正學琴之後，若是沒有感到學習的樂趣，就漸漸會對學琴這件事情感到倒胃口，對學琴、甚至是音樂產生排斥，對未來更是有深遠的影響。

雖然多數父母非常願意投入時間與金錢培養孩子，但是孩子總是不能自動自發地練琴。孩子被動不肯練琴，不僅僅是因為貪玩、愛偷懶，其實還有更多的心理因素存在。

剛開始學習的內容「太簡單」是常見的因素之一。父母千萬別以為孩子都愛學習簡單的曲子，根據心理學的研究，**專心完成一件具挑戰性的事情可以讓孩子獲得滿足感與快樂**，因為簡單的曲子不需花費很多時間就可以練成，卻反而會讓某些孩子覺得缺乏挑戰性、很無

趣，因而對學琴失去興趣。

另一個常見的心理因素剛好相反，就是學習的曲子對孩子來說太困難，讓孩子在練習的過程中總是感受到挫折，甚至會因為達不到老師或家長的要求而感到自責，逐漸對練琴產生排斥感。

還有一種心理因素也很常見。原本孩子聽到音樂會覺得愉快，不由自主跟著哼唱、舞蹈，自從進教室學音樂後，孩子開始得花上好長的練習時間，而且必須不斷重複同樣枯燥乏味的練習，才能透過樂器把音樂表現出來，過於單調的動作重覆在練習，也會造成孩子對練琴感到興趣缺缺。

我相信每位家長都會非常擔心自己的孩子出現這些狀況，或是這些狀況正巧已經發生在您孩子身上，但是，畢竟父母無法越位幫孩子練琴，只能學習站在輔導的角度協助孩子建立正確的學習觀念，讓練琴這件事從苦差事變成孩子興趣的延伸。

不能只看表面，要傾聽孩子的心聲

讓孩子學習音樂，不只能培養孩子的音樂美感，還能發展形象思維，讓孩子變得更聰明，諸多學習音樂的好處，已經在本書前面幾章討論過，這裡就不再贅述。雖然大多數的家長並不見得具備很高的音樂素養，但這並不會影響孩子對音樂的喜愛與興趣，**想讓孩子好好練琴，就先讓孩子愛上音樂**，建議家長可以從幾個方面著手：

（一）讓孩子多聽

首先，可以讓孩子多聽「**音畫性**」的音樂。這一類的樂曲多是單純描寫景色風光或日常事物，可使孩子重現感知過的事物、情景，也可以通過聯想組合新的意象，藉此培養孩子的音樂性。如描寫風光的二胡曲《空山鳥語》，笛子曲《早晨》，琵琶曲《十面埋伏》，箏曲《漁舟唱晚》。

其次，聽「**描繪性**」音樂。「描繪性」音樂既有「音畫性」因素，又有情感色彩和情節因素，能塑造鮮明的音樂形象，構成優美的意境。如前蘇聯作曲家普羅柯菲耶夫的《彼得與狼》，賀綠汀的鋼琴曲《牧童短笛》、法國作曲家聖桑的組曲《動物狂歡節》等。

（二）讓孩子多唱

家長是否有注意到，孩子時常會哼唱一些他曾經在電視上聽過的歌曲，或者可能是在學校學的一首新歌？我鼓勵家長要保持孩子這種對音樂的積極性，無論孩子唱得好不好，都應該給予支持，可以幫助孩子維持對音樂的喜愛與主動性。

如果孩子對演唱歌曲沒有興趣，更可購買一些優良的幼兒、兒童歌曲光碟（光盤），讓孩子反覆聽唱，可能比家長親身示範教唱的效果更好，也可以幫助孩子篩選適合的曲子，但注意必須選歌詞淺顯易懂、曲調優美純正、風格適宜兒童愛好的類型，再從旁鼓勵孩子盡量歌唱。

（三）讓孩子多練

當孩子有了聽音樂和歌唱的基礎，對於他們學習小提琴、電子琴、鋼琴……等各種樂器將有莫大的幫助。

事實上，**讓孩子不排斥練琴最簡單的方式，是請家長先改變自己的態度。**如果孩子認為練琴是無趣、枯燥又乏味的事情，當然提不起勁（若換做是家長自己大概也是一樣的感受）。此時若在要求孩子練琴時，改變以往嚴厲的命令語氣，孩子練琴的壓力自然會降低。

另外，就把練琴當做是學校的功課一樣，必須要完成當天的功課，只要習慣了每天固定練琴的動作，孩子自然不認為是在「練琴」，而視為像吃飯、洗澡、做功課一樣的日常作息，從此之後家長與孩子之間，就不需再為了練琴的「額外功課」而每日上演諜對諜的戲碼了。（培養孩子平日練琴習慣的方法，請參閱本書第171頁「作息式練琴法」）

《舜云愛樂小語》

觀察孩子學習的狀況，找出不肯練琴的真正原因，再針
對原因與老師溝通，會更容易對症下藥，與老師及孩子
一起解決問題。

Q11 才開始學琴 孩子就不想學了怎麼辦？

孩子為什麼喜歡音樂？

我們常看到五、六個月大的孩子就會隨著音樂手舞足蹈，父母見到了這樣的情形，總是認為自己的孩子一定擁有絕佳的音樂天分，便讓年紀小小的孩子開始學習音樂。但是很抱歉，我必須對這些家長潑上一盆冷水，因為音樂對人類來說是一種「早發性智慧」，所以幼兒對音樂的反應通常都會較明顯，那是一種類似本能的反應，與孩子有沒有音樂天分並無太大的關連性。

不能只看表面，要傾聽孩子的心聲

　　當然，不少家長送孩子學音樂並不完全是覺得孩子有音樂天分，而是認為學音樂有好無壞，值得投資。

　　大多數的家長在送孩子去學音樂之後一段時間，就會遇上孩子不想學的狀況（老實說，這個比例還不小），這時候家長該怎麼辦呢？

　　其實，孩子中斷學音樂的原因有許多，最常見的狀況是因為老師不了解孩子的個性，導致教育的方法錯誤，而使得孩子對學習出現排斥。

　　錯誤的教學就如同讓孩子學數數兒，一開始教孩子一個字一個字慢慢的從 1、2、3、4……開始數起，剛開始孩子會覺得有趣，但是長時間下來，若孩子數錯了順序或開始不專心，通常家長或老師就會開始要求，或以指責的口吻告訴孩子「這樣是錯的」，孩子一直處於被要求、被糾正的狀態下，不需太長的時間就會出現排斥的情形，然後就再也不想「玩」數數兒了。

另一種導致孩子不想繼續學音樂的因素，可能是指導老師的程度、深度不足，不了解孩子身心的發展狀況，以致無法「因材施教」。

曾經有一位媽媽滿懷悔意地跟我說，她的孩子從小就非常活潑、好動，總是靜不下來，她為了培養孩子的耐性，在孩子 3 歲的時候就送他到音樂教室學音樂，希望可以藉由音樂的學習讓孩子可以穩定情緒。

由於音樂老師認為孩子才剛滿 3 歲，還不適宜學習鋼琴，所以就建議先讓孩子參加團體打擊班，這位媽媽心想這樣也不錯，上課的同時還能讓孩子接觸其他的小朋友，增進他與同儕互動的機會，就為孩子報名了半年的課程。

一開始，孩子剛到一個陌生的環境還有點怯生生的，不太敢四處亂跑，上了兩堂課已經熟悉上課的環境，之後便耐不住性子常在教室裡隨意玩了起來，老師發下樂器之後也一拿起來就敲，造成老師的困擾，而老師也都以嚴厲的口吻對孩子說「不可以」、「不准」、「再亂敲我要處罰喔」……等等類似的制止話語。

兩、三個月過去之後，孩子開始排斥到音樂教室，每到要上課的時候就鬧脾氣，但是媽媽認為老師教得很好，因為她發現孩子在上課不會亂跑了，拿到樂器也不敢亂敲，她還覺得這位老師真有辦法，果然讓孩子變乖了，於是還是持續送孩子去上課。

　　但是又過一陣子之後，媽媽終於感到不對勁了！她發現原來孩子上課的時候，不是變得「乖巧」，反而是一副「怯懦」的樣子，只要老師一發下樂器孩子就面無表情地直盯著老師的方向瞧，似乎隨時擔心老師是不是又要責罵自己，難怪久而久之對上課產生排斥感。這時候媽媽才想通了，只好趕緊將課程中止。

　　對孩子施教，切勿以當下制止的方式處理，而應以事先教導孩子正確方式或行為，並透過多種方式、多次練習，方得有效。也就是教育專業上大家常講的原則：勿做消極制止，應做積極教導。

真的喜歡，就會想學

　　另外，有一位媽媽為了讓上小學的女兒能在鋼琴比賽上獲得好成績，就強迫她整個暑假都要練琴。結果，女兒雖然獲得了優等獎，但孩子回家後卻不再彈琴了，媽媽用盡辦法也沒辦法讓孩子繼續學琴。

　　這兩個故事都告訴我們，如果父母讓孩子接受音樂教育的目的，只是想讓孩子將來在感到幸福時、閒暇時，能用琴聲表達內心感受，那麼家長一定就得先做好自己的心理建設。雖然練習是學琴的必經之路，但是千萬不要過度強迫孩子練琴，這會迫使孩子從此在學音樂這條路上不敢、不想再踏出一步。

　　我遇過一位被派遣到紐西蘭的公司主管家裡也出現過類似的情況。

　　在回國的前一年，他們把 5 歲的女兒送到當地一家非常有名的音樂學校，讓孩子學習彈鋼琴。看著孩子每天高高興興地從音樂學校裡回來，媽媽就懷著期待的心情讓孩子彈鋼琴給她聽，但孩子每次不是說「今天練習

唱歌了」，就是說「今天打鼓了」「今天拍手了」……媽媽很著急，在回國前二個月左右，她實在忍不住去問音樂學院的老師，到底什麼時候能學彈琴。老師說：「彈鋼琴不只是彈奏技術的學習。您家的孩子要先有節奏感、音樂性……才能學好鋼琴……」

尤其是心智年齡還沒成熟、依賴心比較重，或是內心較脆弱敏感的孩子，在初期學習音樂的過程，非常需要家長的陪伴。**對於孩子來說，學琴有時候真的是非常孤獨且寂寞的，對於幼小孩子來說，他們需要得到聽眾、需要鼓勵、需要家長的共鳴。**當孩子自主能力及心智能力漸漸成熟，也逐漸能夠享受學琴後所帶來的滿足和樂趣，當然就不需要家長的陪伴了。

以我豐富的教學經驗以及許多學生的例子中都能獲得相同的結論：**用心陪伴、關心孩子學習狀況、並常和老師保持溝通的家長，孩子的學習可以持續更久；父母關心而不過分涉入、態度輕鬆而愉快，孩子必然能感受音樂、喜歡音樂、樂於學習、不會中斷。**

所以，雖然家長很信任老師，但也別忘記要時時關心孩子的學習狀況，並和老師保持溝通。一定要記得，

孩子內心是很敏感及脆弱的，一旦產生被忽略、被冷落的心情，當他在學習的低潮期，練琴的孤獨可能會成為他中斷學習的原因，千萬不要因為家長過度的期盼而以強迫或錯誤的教育方法，讓一個原本只要經過培養就能開花結果的幼苗過早凋謝了。

《舜云愛樂小語》

孩子不喜歡學音樂時，要先仔細診斷原因，再對症下藥，就一定能幫助孩子重新喜歡學音樂。

Q12 孩子以敷衍的態度練習時怎麼辦？

「我真的很不喜歡練琴！可是我媽媽總是逼著要我練，還說每個月的學費那麼貴！」一個學生垮著臉向我訴苦。

媽媽可不是這麼想的：「我們當家長的這麼辛苦，為了孩子的學習，自己節省下來的錢都用來栽培孩子學琴，可悲的是孩子總不知感謝，每次練琴都是敷衍了事！」

這種抱怨、衝突的戲碼在有學琴的孩子家庭中不知上演了多少遍。

小朋友喜歡上課，在家卻不喜歡練習的原因，常常只是因為在課堂中有許多的同伴一起學習，趣味性較高，自己在家練習的時候會比較無趣，所以家長可以在孩子練習時做適度的陪伴或共同參與，從旁協助鼓勵孩子，也增加更多的親子互動。

多給孩子練琴空間，少給壓力

孩子用「敷衍」的練習態度，我們可以歸納出是因為孩子內心不願意練，但是時候到了總是被家長命令而不得不做，自然會產生出排斥心理。

我總是建議家長回想一下，是不是孩子一開始對於學琴、練琴都表現出很有興趣樣子？當你發現孩子開始出現敷衍的學習態度，已經持續多久了？

如果只是短暫的情況：是不是可能因為剛好遇到寒、暑假的期間，雖然學校的課業告一段落，孩子總算可以鬆一口氣好好的玩上一段時間，但是學琴的課程卻仍然得必須繼續而不能中斷？對孩子而言，寒、暑假即是一段長時間的放假，這種狀況下，面對學習的態度出現鬆懈的心情總是無可厚非，但孩子就是來得快、去得快，所以要能夠理解孩子。

建議家長和老師在這個時候可以試著反過來調適一下自己的想法，如尊重孩子自己的選擇，練琴的時段、長短都讓孩子自行決定（但需要求他遵守，且有賞有罰），老師可以換些曲目，如時下小朋友喜歡的樂曲，

而不是一味地要求孩子練習，可能會讓孩子對於學音樂產生反感，反而造成孩子排斥音樂，這是老師與家長最不樂見的結果。

尤其我非常鼓勵，在平時學琴時，每月利用一個周末下午，將所有個別課的學生「以樂會友」，老師再安排一些屬於音樂情緒（音樂性）的課程，譬如：我有一套非常棒的《菲力特童話音樂劇場》，內容有故事、動畫、音樂、扮演、創作……是非常適合 2-12 歲混齡上課的教材。另外，也可在寒暑假舉辦冬、夏令營，讓孩子可以將平日所學在此表現、發揮出來，也可和同儕一起學習、享受不同音樂形式的樂趣。

自動自發練琴從來就不是天性

　　如果孩子對於學琴、練琴已經出現好一段時間的排斥感：此時家長就必須更注意觀察，是不是學習的方法不能滿足孩子？可能一直以來學習的內容太簡單，孩子很快就能熟練上手，無法從中獲得成就感；抑或學習的內容過於困難，超出孩子可以理解的範圍，以致於必須重複枯燥乏味的練習，甚至於在練習過後仍然達不到老師的要求，反而讓孩子倒了學習的胃口。

　　一般來說，孩子習慣的練琴方式，也是大多數家長認為正確的練習方式，就是多次從頭到尾反覆地彈奏，可是這樣的練琴方式很容易就讓人感到疲累與乏味，別說是孩子，大人也一樣。尤其當學習的曲子數量一變多或變困難，孩子多半就會感到厭煩而開始逃避練琴。

　　根據相關的研究指出，孩子練琴的習慣是需要外在因素來培養與支持的，例如：家長與音樂老師的配合、同儕之間的競爭壓力……等等，家長與音樂老師必須共同為孩子建立一個練琴的環境與習慣，就像孩子的回家

功課一樣，老師在學校規定的作業，家長通常都會想盡辦法提醒或引導孩子自動自發的做完，那麼你就有可能也想如法炮製地讓孩子能夠自動自發的練琴，但是對一般的家長而言這是有困難的，於是有時候孩子不練琴，家長就生氣，生氣就罵孩子，甚至動手處罰孩子，卻導致小孩更討厭練琴這件苦差事。

孩子學音樂要用態度教育

現在有很多家長都非常尊重孩子的學習意願，我認為這種態度是對的，但是方法千萬要拿捏得宜，**若是孩子想學就讓他學，不想學就不學，這恐怕又是矯枉過正**。畢竟孩子就是孩子，不會像大人們設想得得較周全，有可能是孩子一時興起或是為了與同儕競爭，就嚷嚷著要學琴，又因為熱情退去馬上又想放棄。

所以，當孩子出現敷衍的態度時，唯一的解決辦法就是先請家長與孩子談一談，找出真正的原因；再來就是與老師詳談，互相分享孩子的學習狀況，是不是有上述的情況，再與老師共同幫助孩子解決學習的問題。

在這裡我還想分享一個觀念：**琴彈得非常好的音樂家，不見得就是一位好的音樂老師**。音樂家、演奏家著重的的是個人成就與技術的表現，稱之為「音樂演奏師」應該更來得洽當，而真正的「音樂老師」則是以希望青出於藍的態度，去指導學生學習音樂，用的不是「技術教育」，而是「態度教育」！技術易讓孩子望而

怯步，態度會支持孩子樂於進步。

　　所以我常比喻：音樂老師如教練，一切學習目標以受教者為主體，但演奏家如選手，要不斷自我接受挑戰，突破再突破，兩種角色（音樂老師、演奏家）是迥然不同的。

《舜云愛樂小語》
　　先理解孩子為何出現敷衍態度的原因，才能真正解除孩子因學習而產生的壓力。

Q13 學了一段時間後 為什麼不見孩子進步？

　　鋼琴的表現有非常多的方式，彈得越快越好也不見得就是屬害的表現。

　　孩子在學彈、學吹、學敲打時的進步，也不像一般的課業一樣，有一定的標準答案，所謂「進步」最主要還是要看家長對孩子學琴的要求是到哪種程度。

學音樂的目標要先跟老師說清楚

　　我有一位從畢業後即在國小擔任音樂老師的同學，在一次聚會中她講了一個真實發生在她身上的事件。原來，她有一個同事想為剛上小學的孩子找位鋼琴家教，正好與我的同學還滿熟的，就拜託她指導孩子鋼琴。

　　畢竟是同事的要求，我的同學也不好意思拒絕，便問道：為什麼想讓孩子學琴？希望孩子能有什麼樣的學習成果？

　　她的同事回答她，只是希望讓孩子能多學個才藝，培養他對音樂的興趣，至於學習的成果她倒是不太強求，只要孩子學得快樂就好。

　　我這位同學當然非常尊重當家長的決定，便以豐富又有趣的方式指導小朋友學琴，這位小朋友也真的如她同事的期望，在學琴的過程中一直都很快樂，對鋼琴也持續懷抱熱情，一學就是兩年。

　　可是有一天，她的同事心情鬱悶的跑來跟她抱怨。原來她認為小朋友已經學了那麼多年的琴，上課的狀況

也十分正常，於是便瞞著我這位同學幫小朋友報名了一個鋼琴比賽，比賽成績一公布，她的同事差點暈倒：竟然得了最後一名。她便又疑惑又生氣地跑來責怪我這位同學，認為她怎麼沒有盡責任把孩子給教好！

我的同學感到十分的委曲，當初同事讓孩子學琴的時候，明明只求讓孩子學得快樂、開心，而這兩年間孩子也確實如同事的期望一路快樂地學到現在，怎麼現在卻因為一場比賽結果不如預期就反過頭來責怪她。

她只好跟同事說：「當初妳讓孩子來跟我學琴的時候，告訴我只要孩子學得快樂就好，如果要參加比賽，可以事先告知我，跟我討論孩子的學習狀況，我可以調整孩子的學習進度，今天也不會是這種結果了。」

這個故事聽起來就像一則笑話趣聞，但是卻直接道出了一般家長矛盾的心聲：我只是為了培養孩子興趣才讓他學琴，並不要求他未來成為一位音樂家，可是我也希望他在比賽的時候總是可以拿第一名，才不會枉費我花大錢培養他。

鼓勵孩子跨過學習高原期

　　身為家長的讀者，是否也曾經有這類的矛盾？

　　如果你正準備送孩子去學音樂，這個矛盾或許也很快就會遇到呢。

　　俗語說得好，若是「又要馬兒跑、又要馬兒不吃草」，終究只會落得兩頭空，所以請家長先好好想清楚：「**希望孩子在學音樂之中獲得什麼樣的成果？**」

　　家長應該在適當的時機與老師討論學習的方式，並分享及掌握孩子學習的程度。身為老師，也必須適當的安排表演分享活動，讓家長可以瞭解孩子學習到什麼階段與進步之處。

　　套句現在流行的資訊用語，家長與老師之間對於孩子的學習狀況與程度要經常「同步」及更新。

　　若只希望孩子學琴快樂，那麼家長對孩子的要求就不需要太高，或許這次雖然還是學習同一個樂章，彈奏起來卻也比之前還來得更為熟練，這何嘗不就是一種進步呢？

另外，人的學習狀況就如同波浪一樣，總是有高有低，發現孩子進步空間有限時，很有可能是因為遇到了「學習高原期」，即學習到一定程度時，繼續提高程度的速度會減緩變慢，學習曲線從向上的斜線變成如高原般的水平線，有的人甚至發生停滯不前或倒退的現象。

在學琴的初期，每一個孩子都可以很有信心的彈奏，學習效果也較明顯，但過了一個階段，即在經歷了一段時間的學習之後，進步的幅度就較難有大幅提高，有的孩子對於自己學習的狀況停滯不前一樣會感到急躁煩悶，甚至於出現信心下降的情形，這就是心理學上所說的「學習高原期」。

其實，希望家長可以理解「高原現象」是一種正常現象，如同運動員在長跑中會出現極點一樣，這時只要家長持續給予孩子鼓勵，激勵孩子再堅持一下，增強孩子的自信心，或是可以與老師溝通孩子的情形，請老師再調整指導的方式，讓孩子從不同的學習方式中獲得新的啟發，相信孩子就可以更容易突破高原期的限制。

《舜云愛樂小語》

教育不能只靠家長自己的單向經驗以及自己的好惡感受，家長對於孩子學習音樂進步與否，不應抱持過高的期待，可與老師溝通孩子的進步情況。

Q14 為什麼孩子抗拒在大家面前表演？

　　有人喜歡表演，有人卻不愛，但是回想兒提時，每個人或多或少都曾被師長好說歹說給拐上臺去表演，而表演前準備的辛苦，也隨著臺下的掌聲而消散。

　　但你是不是發現，孩子竟然隨著年齡的增長，卻越來越不喜歡在眾人面前表演？

讓孩子感受到表演帶來的快樂

　　我曾在一次音樂教師培訓班詢問過臺下的學員，對於孩子在臺上表演，就家長、老師及孩子三方面的心情來說有何不同，我對大家說，我們數 1、2、3 再大聲說出來，看看大家的想法是不是一樣，果不其然，大家竟然都異口同聲的說出一樣的答案：**家長的感覺是「驕傲」；老師的感覺是「成就」；孩子的感覺是「壓力」。**

　　這就對了！為什麼孩子不喜歡上臺表演，或是不喜歡在大家面前表演，原因就在於：**表演讓孩子壓力倍增。**

　　沒有人喜歡壓力！大人也一樣。但大人會為了達成某些目的而忍受壓力，孩子比較單純，也還無法對於為何要承受壓力可以想得很清楚。因此遇到壓力，很自然的反應就是「討厭」！

　　雖然家長對自己的孩子總是讚美有加，認為孩子是最棒的，但是一旦牽扯到上臺表演之後，家長也會因希

望孩子有最好的表現而對孩子要求更多，何況是指導的老師，難免更會在孩子一下了舞臺後就開始數落：「你剛剛第幾小節的音沒彈好」、「你太急了才會彈錯音符」，就算孩子還一時沉浸在臺上時被掌聲包圍的榮耀與歡喜，也會馬上因為被糾正、被指導而像被潑了一身冷水頓時被迫面對自己表現的好壞評價。

擁有表演的能力其實非常了不起，我們希望孩子可以擁有「自樂樂人」的能力（非「自娛娛人」，二者間有極大的落差），當孩子自己都不覺得快樂時（無以自樂），如何能在臺上與大家分享音樂的喜悅（無以樂人）。

自樂後會自然而然地去樂人，自己快樂不起來，樂人都是被迫去應合大人的表現。孩子不開心也不會說出來。

如果孩子已經對表演產生抗拒，最好的解決辦法就是先別讓孩子再上臺表演，換個方向，**先讓孩子找回接觸音樂時那種單純的、自然而然的愉悅及感動。**

孩子主動參與表演活動的設計

　　此外，我也常請家長了解，成功並不是一蹴可及，若孩子已經養成平日練習的好習慣，家長就非常值得驕傲了。讓孩子知道在表演時盡力就好，就算出錯也沒關係，告訴孩子只要平時認真就不需要臨時抱佛腳，如此一來可以降低孩子的心理壓力。而且若是孩子平時經過練習後認為自己已經準備好了，心情安定且平靜，也會更加樂意上臺表演，將自己平日練習所學分享給大家。

　　反之，若平日沒有持續練習的習慣，而是為了表演才加緊、加時數練習，不但心情容易焦躁，得失心也會與日俱增，壓力就常這樣漸漸滋生出來。

　　幼兒音樂教育的目的，我認為最優先的是要**讓孩子可以享受音樂**為前提。

　　以前的音樂表演活動往往是老師設計好的活動形式，孩子都是被動的參與者，就像是被擺布的棋子。

我經常提醒家長與老師，應該一起努力**讓孩子可以主動參與整個表演活動的設計**，讓孩子有機會發揮自己的想法，創造出比以往更生動有趣的活動，同時孩子也能在自由探究、自主表現的表演活動中獲得有益的經驗，並肯定自己提出來的「點子」，嘗試創造表現帶來的快樂。如此一來，孩子會從配合變成參與，從演員變成導演，孩子開始學習成為整個表演活動的主體，在快樂的活動中享受音樂帶來的快樂。

《舜云愛樂小語》

家長及老師應多鼓勵孩子分享音樂學習的成果，只要孩子願意表演就給予肯定，有自信的孩子會更加樂於將音樂分享給大家。

第九章

家長要做孩子的最佳應援

Q15 不懂音樂的家長如何協助孩子？

　　家長在決定怎樣輔導孩子學音樂時，常會擔心自己不懂音樂、不懂這門樂器怎麼辦?!甚至擔心：我連識譜都不會，能做好協助孩子學音樂這件工作嗎？

別盲目跟著孩子一起學琴

應該說，家長懂音樂，熱愛音樂，甚至懂得彈奏孩子所學的樂器，知道如何可以為孩子的音樂學習創造一個良好的學習環境，這當然有利於孩子在學習過程中少走些冤枉路，不過，**這些卻不是孩子學習音樂的必要條件。**

但是大部分人的認知中，懂音樂就是要懂得表現音樂，這真是一個錯誤的觀念！如果家長在孩子的學習過程中，都必須先「懂」孩子的學習內容，才讓孩子去學習，試想，孩子未來需要學習的內容何其多、何其廣，這對家長來說實在是太過強求的一件事情。

「懂」不代表會彈奏樂器，而是一種對音樂的感受，或者我們可把它解釋為一種對音樂的理解。

家長如果希望可以扮演好協助孩子學音樂的角色，應該先理解這個協助的角色在孩子學習過程中應該用什麼樣的方法去進行才好，而不是盲目地跟著孩子一起學琴，或是照著老師的方式不斷地在孩子練習時予以糾正。

　　由於家長的領悟力及理解力通常比初學的孩子要高得多，是可以在孩子學琴的同時，對音樂建立討論、分享的機會與互動模式，進而培養和孩子之間的親子感情，以及自己對音樂的興趣，提高自己的音樂專業知識，以各種可能的方式與孩子交流，與老師溝通，但務必記住：**切勿在回家之後，依著老師的方式再次指導孩子。**

家長不用懂音樂，要懂得放手

　　當然，家長的學習和孩子的學習目的不同，要求不同，方法也不同。家長的學習首先是為了和孩子之間建立共同語言，便於和孩子相互間的溝通和理解，其次是為了更容易輔導孩子學習及建立持續練習的習慣，幫助孩子領悟老師課堂上講解的內容，督促和監督孩子按照正確的方法練習，協助孩子渡過練習過程中遇到的問題。

　　有些自認為很負責的家長，會堅持要與孩子同步練習鋼琴，事實上這是沒有必要的。家長不等於老師，應該在孩子的學琴之路上扮演好「老師的助手」，協助輔導沒有獨立學習能力的孩子，新的知識和彈奏技巧應該由老師在課堂上系統性地傳授。

　　此外，對於一些有自主學習能力的孩子，家長則應該放手讓孩子自己學習、自己領悟學習的要點，家長只要能夠幫助孩子掌握正確的練琴習慣，就是一位成功的學音樂兒童家長該做的事情。

所以說，**家長懂不懂音樂並不重要！**

就如同畫畫一般，雖然你可能不懂構圖的原理、畫圖的技巧，但是卻懂得去欣賞一幅畫；也如同讀一篇文章，雖然我們都能理解文章的意義，卻不見得有辦法寫得出一篇相同文意而又通順的好文章。

我總是一再提醒家長必須要牢記（這問題實在太常見了）：**給學齡前孩子的教育（設計式教育，如幼兒園）不是「分科教學」，而是「主題統整式教育」。**在這個階段，孩子的學習只是經驗的累積與擴充，任何形式的學習，家長都不能用「陪」的方式，「陪」孩子只是一個當下的動作，而是應該給孩子一段時間適應，用學習環境的製造，或是學習機會的提供，以漸進的方式，讓孩子了解學習、成長必須靠自己的力量，才能培養孩子正確的學習態度。

《舜云愛樂小語》

　　學音樂的主要目的是讓孩子懂得自樂樂人，家長只需懂
得如何與孩子分享音樂，不需要陪同孩子一起學琴。

Q16 有沒有親子共學的音樂課程？

知名的心理學家佛洛伊德（Sigmund Freud）認為，人格形成由三個階段所組成：本我（id）→自我（ego）→完我（超我，super ego）。

本我期：

是人格結構中最原始部分，是人類的基本需求，如飢、渴……等。本我需求產生時，個體要求立即滿足，支配本我的是「唯樂原則」（pleasure principle），意即追求個體的生物性需求，例如嬰兒每感飢餓時即要求立刻餵奶。

自我期：

由本我而來的各種需求，如不能在現實中立即獲得滿足，他就必須遷就現實的限制，並學習到如何在現實中獲得需求的滿足，開始有「你、我、他」等自我的概

念。支配自我的是「現實原則」（reality principle）。此外，自我介於本我與超我之間，對本我的衝動與超我的管制具有緩衝與調節的功能。

超我期：

是人格結構中居於管制地位的最高部分，是個體在生活中，接受社會文化道德規範的教養而逐漸形成的。超我有兩個重要部分：一為「自我理想」，是要求自己行為符合自己理想的標準；二為「良心」，是規定自己行為免於犯錯的限制。因此，超我是人格結構中的「道德」部分，支配超我的是「完美原則」。

人格發展理論指出，形成人格是由一個階段進展到另一階段，如果在某階段沒有得到滿足、或被過度滿足，就有固著的現象發生，行為表現也會集中在這些固著點上，以釋放累積的驅力。

為什麼我在這裡會先提起人格形成期呢？我希望家長可以先理解，孩子在學習之前，有一定的客觀條件影響，即是嬰幼兒身心發展的過程。

有很多家長都抱怨，孩子非常黏人，送去幼兒園或上才藝課，都必須陪在一旁，否則孩子就會哭鬧，讓家長備受困擾。若是孩子正好在 1 歲半～ 2 歲半左右，我通常會建議家長不妨帶著孩子一起參加「親子共學」的音樂課程，親子共學既可滿足孩子對外的社會性，家長在旁共同學習也可以給孩子安全感，非常適宜第一次外出上課的孩子。

　　親子共學音樂課程的主要目的，並不是讓家長與孩子學習音樂技巧，而是藉由音樂讓孩子獲得穩定的情緒，同時建立孩子開始接觸外界學習的一個習慣，更重要的是可以提供家長一個了解孩子的屬性（個性）的方法。

　　有些參加親子共學課程的家長，發現自己的孩子個性較怕生，那是因為過去接觸外界的機會很少，當然對外界的人、事、物感到陌生而表現出畏縮，正好可以藉由親子共學的課程，逐漸讓孩子熟悉外界的環境。

　　課程中也有家長會發覺，孩子的反應比其他同學慢，那是因為從前「聽」的機會不夠多，可以在課程中累積聽人說話或聽音樂的習慣，逐漸可以改善反應慢的

情況。

　　我印象最深刻的是，曾經有一位家長原本讓孩子去參加團體音樂課程，但是孩子在課前就會開始哭鬧不停，從開課之後一連三個月都是這樣，而且非常的依賴媽媽，也不喜歡別人碰她，只要媽媽一離開她的視線，就會開始哭鬧，後來媽媽受不了，只好帶著孩子來參加我的親子共學課程。

　　在上了兩堂課後，我發覺這個孩子有點特別，與媽媽溝通之後才發現，原來這個孩子是剖腹生產的，而且媽媽的母乳分泌不足，從小就喝奶粉。剖腹產出生的孩子缺少了「產道擠壓」的人生第一次也是最重要的觸覺接觸；沒有母乳餵養，孩子的皮膚缺少與母親的「肌膚相親」，都非常不利於孩子的觸覺發育。

　　於是我與媽媽說這個孩子有「感覺統合失調」的狀況，幸好及時發現，後來透過專業調整（非治療）與音樂課程的幫助下，現在已經是一個品學兼優的高中生了。

註：佛洛伊德（Sigmund Freud，1856-1939），奧地利人。精神分析學的創始人，其成就對哲學、心理學、美學甚至社會學、文學等都有深刻的影響，被世人譽為「精神分析之父」

註：感覺統合（Sensory integration）是指個體將自己身體和週遭環境接觸的訊息，透過各種感覺系統，例如視覺、觸覺、味覺、嗅覺、前庭平衡覺（vestibular sense）、筋肉關節感（proprioceptive sense）等，送達腦幹部位作統合，分析；如此中樞神經系統的各部位，就能整體工作，使個體能順利地與環境接觸，並作出適當的反應。有些小朋友因人際互動不良，而產生情緒障礙、自信心低，或影響學習效果，有時候屬於「感覺統合失調」的症狀。

《舜云愛樂小語》

音樂課程最適合親子共學的理由：（一）非認知性課程：情意的感受，透過孩子成熟的協調性肢體動作表現出來；（二）將快樂的氣氛帶回家：讓孩子每天快樂一下下。

Q17 如何協助孩子 在學音樂時面對挫折？

　　記得我曾經看過一部電影，故事的內容是敘述一名被譽為鋼琴天才的音樂神童，從小到大他在音樂學習的過程中一路順遂，直到他在某一次的挫折之後，從此竟撇下鋼琴不再彈奏，反而甘願淪為幫琴師翻譜的助手。

平常心面對孩子學音樂時遇到的挫折

　　這讓我想到許多在學琴的孩子，或多或少都會遇到一些挫折，當然為人父母最不願意見到的結果，就是孩子像電影裡的音樂神童一樣，遇到挫折之後一蹶不振。

　　孩子在音樂學習過程中遇到挫折，源頭可能來自於孩子自己本身、或老師，必須找出真正的原因，家長才能對症下藥，化解學習危機。

　　透過過去許多教學經驗來分析會發現，大致上孩子會遇到的挫折分為兩種，一種是「學習進度」上的挫折，也就是技能難度上的挫折；另一種則是「學習情緒」上的挫折，例如被老師責難而不知如何調適……等。

　　學習上的挫折，大抵是孩子的學習進度跟不上老師指定的目標，或是孩子的學習態度跟老師無法配合；技能上的挫折，則是指孩子遇到學習的瓶頸無法突破，而造成孩子心理上的壓力。兩者之中，比較容易讓孩子感到挫折的原因多半是因為技能上的挫折。

當孩子在音樂學習上遭遇挫折時，父母親不用急著做什麼，而是要先提醒自己「不用做什麼」。

　　孩子在遇到學習瓶頸時，通常不會直接與父母說，而是會悶在心中，家長可以細心觀察孩子是否對學琴產生情緒不穩、或拒絕上課、不願意複習練琴……等等狀況，先了解原因，再與老師溝通孩子的學習狀況。

　　如果孩子已經表現出對練琴感到厭煩或畏懼的態度，此時更不可以用強迫的方式要求孩子去練習，這容易使他們產生更強的挫敗經驗，而這種糟糕的經歷將可能給他們今後的成長籠罩上一層陰影。

　　此時正確的做法是，應先蒐集符合孩子現在學習程度的音樂（尤其是熟悉的音樂），讓孩子欣賞、並討論。譬如問「這首音樂『聽』到了什麼？」由孩子盡量發表想法，家長只需要聆聽，並給予適時的鼓勵，如：「你聽出來了……真厲害。」讓孩子重新以「聽」的方式，獲得自身問題的解決。這是一個無壓力且非常有效的方法。

給孩子支持勝過教訓孩子

挫折狀況出現時，家長千萬不要用「我早就跟你說過要認真……但是你總是不聽話」的方式教訓孩子，而是請你表現出對孩子的支持，讓孩子知道他在學琴的過程中並不孤獨。

同時，若是學習的狀況實在非常的不好，可以建議老師先改變上課模式，先維持孩子對學琴的意願，譬如安排他多參與及觀摩演奏會（及前頁所述）……等等方式，轉換孩子學習的心情。

當然，父母在看到孩子遭遇瓶頸的時候，總是恨不得能幫他們分憂解勞，也感到非常心疼，但是，千萬別因此讓孩子立刻中斷學音樂，因為如此一來，不僅之前的努力都立刻化成幻影，更可怕的是，原本應該十分美好的學音樂經驗，最後卻變為家長與孩子之間彼此抱怨、攻擊的話題，日後也可能養成只要在學習上遭遇到挫折就立即放棄、或是就業後遇到困難就轉換工作的壞習慣，影響之大家長不可不慎！

 《舜云愛樂小語》

　　觀察、溝通，先維持孩子對學琴的興趣，再針對孩子受到挫折的原因進行解決。

Q18 該讓孩子參加檢定或音樂比賽嗎？

參加音樂能力檢定，就像我們在學校每一學期都會舉辦全校的月考一樣，考試目的是幫助學生瞭解自己在每個階段的學習成果，以及讓學生獲得自我激勵與修正。

音樂檢定在每個級數都會有一個界定的標準，例如：必須學習到哪些程度的曲子、是否能憑聽力判斷音程的高低、以及視譜的能力可以達到什麼樣的程度……等等（有興趣的讀者可參閱「中華音樂教育資源協會」檢定級數說明）。

其實孩子學琴不一定要檢定，但檢定是一種自己與自己比較的方式，人都有惰性，何況是年齡還小的孩子，如果可以透過檢定激勵孩子學習，讓孩子更肯定自己學習的成果，就應該鼓勵孩子去參加檢定。尤其是晉級時那種成長的喜悅，肯定能維持孩子對學音樂的熱情。

我們再來談談比賽，尤其是音樂比賽。請想想：比賽的目的是什麼？

其實音樂是一種「情意」的表現，因此本身並無絕對的優劣可比較。就像高興的時候我們隨口哼了一首《小星星》，只要融入當下的情緒就是一首好音樂。

而且音樂並沒有絕對的對或錯，音樂比賽卻為了分數高低與名次而將音樂表現方式予以量化，作為評分的手段，尤其是在舉辦小學及其以下的兒童音樂比賽，更違反了學習音樂的真正目的。

當孩子被推上臺比賽時，心中想的不是要分享音樂的喜悅，背負著老師、家長的期盼，甚至是某種虛榮，那是多麼沉重的一個負荷啊！

所以我認為，學音樂的孩子應該用音樂共享，如觀摩會、交流會……等活動的舉辦來取代比賽！

「聽」音樂對一般人來說是休閒活動的一種，但是當提到音樂「欣賞」，大部分的人直覺想到的就是「古典音樂」。學校的音樂老師也常有的疑問是，音樂欣賞到底該怎麼教才好？

家長也經常問道：「我不懂音樂，我應該為孩子選擇什麼樣的音樂？」

　　現在市面上發行的音樂很多樣，原則上家長可以先選「古典小品」這類音樂，簡單的小品聽起來舒服，也經常是大人耳熟能詳的樂曲，但這類音樂比較無法讓孩子「聞樂起舞」，只是聽起來悅耳，但剛開始這樣就不錯了。用這種方式去激發他喜歡音樂，或是聽了音樂後問孩子喜不喜歡，跟孩子做一些聆賞心得的交流，這種隨機教育比你選取什麼音樂都還好。

　　我專為孩子編製的教材裡其實已經含非常多種類型與主題，但不見得每一位家長都用得到我的教材及音樂，所以我建議可以從市面上的音樂挑，家長則可從日常生活中進行隨機式互動。

　　不過需注意，聽的方式有兩種，一是每天固定在睡前播放一點，二是在外面聽到了音樂就藉機跟孩子討論一下，或者有時候也可以拿耳熟能詳的曲子跟孩子討論。

　　音樂不光是要讓孩子聽什麼，而是聽的時候你給了他什麼樣的互動跟刺激。比如說，我們常常發現，音

樂家的孩子好像都很喜歡音樂，其實那是不小心喜歡的，因為他常聽到的都是我們喜歡聽的，聽到喜歡的音樂時，整個家庭的氛圍跟我們自己的情緒都會比較好一點，所以無形中孩子就受到耳濡目染的薰陶。

　　所以選曲子沒有一定說哪一首好或哪一首不好，小品是一個簡單易入手的挑選方向，主要還是父母與孩子要設法建立一種互動的方式。

《舜云愛樂小語》
　　給孩子適當的挑戰，不要給孩子過度注重結果的任務。

下篇
教學的再學習

音樂老師如何教出成就感

我希望這本書可以幫助很多音樂老師，**重新得到孩子的喜愛與家長的信任。**

現在很多教育都變成一種討好，社會氛圍對老師的要求往往動輒得咎，所以老師會想討好家長，多做多錯不做不錯，只要家長能理解他就盡量配合家長。

這是錯的！

家長不能理解是因為你沒有讓他理解，你要讓家長尊敬你，你肚子裡就要有料，你的建議他照著去做發現真的有效，他就會尊敬你。

教家長做要從「事件」開始，那個事件讓你不舒服，就一件一件處理，幫家長解決具體的問題。家長發現有效，對老師就信任，跟孩子的互動方式也不一樣了。

　　所以老師跟家長互動不要講大道理，應該從家長困擾的事件去協助他，這才是一個高明的老師。

痛苦練不如快樂學

　　很多老師都用很原始的教學方式，要求孩子回家練習，不練就威脅利誘，更糟的是，還要求媽媽或爸爸回去要逼著他、看著他練習。才開始學音樂就給孩子和家長這麼大的壓力，這是不對的教學策略，實際上也得不到好的效果。

　　學習應該是自然的！老師教法要好，孩子回去會主動樂於練琴，**責任是老師跟學生之間的事，不要變成孩子跟媽媽要去負擔的事**。不應該讓爸媽陪著他、盯著他練，那爸媽多辛苦啊，沒盯好還覺得自己有虧職守，為了學音樂這件事搞得全家都緊張，但回頭想想，原本送孩子去學音樂的動機與心情應該是快樂的吧？

　　一個高明的老師會去設計「教學法」，不僅是讓孩子「學」得好，也要「習」得好。大家都說「學習」，但都忘了怎麼幫孩子去「習」，「習」就是每天怎麼幫助他養成習慣、自動溫習復習，日後他就會習以為常，內化成他的行為。這個責任是老師跟孩子要共同承擔

的。家長只要把學費、樂器準備好，並準備隨時真心地給予孩子掌聲就好。家長扮演的角色可以很簡單，但反倒最有用。想太多、想太複雜，給自己太多壓力，反而容易做錯方向而搞砸了。有些老師會要求家長跟著孩子身邊一起學，這些老師是在折磨自己也在折磨別人。

　　凡事要用「叫」的、「催促」的，對雙方都是個負擔，時間一長大家會累，就容易放棄。

　　我從建置「音樂寶母」的教學體系開始，都是用這樣的概念讓孩子習以為常、自然而然地樂於學習，效果非常顯著。

年齡不同，要用不同方式切入

老師的教法，要依不同年齡及需求切入（最重要）。

孩子來學時要先跟家長溝通，要先讓孩子快樂，一個是「過程快樂」，一個是「結果快樂」。過程要快樂，就要視孩子的年齡給予合適的教法，譬如小學一年級的孩子已經有一些認知能力較佳，就可以他從認知當中得到成就。再來練習技巧，譬如Do-Mi-Do-Mi就代表白兔跳，認識Do是下加一線，Mi是一線，你就要設計遊戲，讓他知道Do在那裡。

把認知的東西先變成遊戲，再把技巧的東西跟認知結合。

最後再回到情緒，譬如說如何用Do-Mi-Do-Mi讓小白兔覺得很「高興」，如Do-Do-Mi-Mi（輕快的節奏），這樣他兩個音認識了，鍵盤也認識了，技巧也會了，最後再把一些情緒加進去，他就很開心了，光是Do-Mi兩個音就可以學半天。

老師可以用這兩個音在技能當中給他變化，給他樂趣，最後再從「情意」的部分讓他覺得這是一個很鮮活的畫面，讓他很開心地演奏出來，這是小一的教法。

　　若是幼兒園 2 至 4 歲，這時候還屬於「感覺動作期及前運思期」，肢體動作需要強調，這時期的教學就讓他學小白兔跳，不用管什麼Do-Mi，只要讓他知道彈Do就蹲下，Mi就跳起來，跳一跳之後也不需要認五線譜，就給他個樂器敲敲看，光是個Do-Mi白兔蹲跳就可以安排一節課了，小朋友很高興，回去後就開始練樂器了，孩子以親子共樂，讓媽媽參與幫忙互動，他不知道下加一線也不知道第一線，他可以完全跟音樂的元素、情意、認知、技能已經全部加進去了。

　　會教的老師，會看孩子的不同，決定從哪個點切入。

　　六年級的孩子，可以用說教：比喻，Do是比較沉穩的、平和的，Mi是比較開心的、陽光的，可以從他的生活經驗去讓他體會最重要的感受經驗，然後跟音樂結合。結合過程就可觀察、理解學生，可從認知面還是技能面還是從情意面切入較適合。

最糟糕的教法就是從技能面開始（因為要反覆操練），如認知面（比喻）可以理解，聽得懂，會有成就感，就會快樂。

　　當一個音樂老師一定要先讓孩子有學習的快樂，過程的快樂與結果的快樂，**結果就是成就感及樂於學習。**

找到放鬆的感覺，別把學音樂弄僵了

任何一首音樂都有它的情緒，情緒都有畫面，即便如巴洛克時代的「絕對音樂」也有情緒，是看你老師會不會解讀。

音樂可貴的就是沒有絕對的答案，但是它總是有情緒的表示，老師能不能把情緒和孩子當下的生活結合起來，這就可以考驗老師教法是否高明？

老師要知道怎麼教，這跟教法、教材、教具的設計都有關，一般老師可能知道教學要有遊戲的特質（即：過程是要活動的、變化的，但結果不確定，這也是遊戲讓人樂此不疲的重要原因），但不一定知道如何設計，必需要有人去教。

音樂老師有兩項專長，考試時有「術科」和「學科」，術科就是技術。但我們發現音樂教育有很可怕的斷層，懂教育的不懂音樂，懂音樂的不懂教育，因此優秀傑出的音樂演奏家多半懂音樂不懂教育，一般優秀的老師，無法教授音樂。

我很幸運能將「術科」、「學科」及「教育」都結合，更有機會從 0 歲教到師資班，在每個年齡層中我都有很紮實的教學經驗，所以我才能理解並提供音樂教育一個「完整性」的經驗。

　　但有的老師是專門教幼兒音樂的，他的思考點可能就鎖在這裡，他沒有想到後續還是要有學習的進度，因為教育最重要的就是要有「目標」，不管是大目標、小目標，每節課的目標，若沒有目標，教育就沒有意義了。但目標要因年齡不同，設計的方式也不同，所以學養、經驗都需要時間與用心的累積，才能勝任愉快。

　　所以高明的老師隨時可視孩子情況，信手拈來適合孩子學習的內容與方式，這是最高境界，但這是很個人化的，可遇而不可求，所以我現在才將之系統化，總共創編了五、六百首音樂（從音樂寶母到鋼琴檢定），每一首音樂都有其不同的教案、不同的年紀、不同的方式可以去上課。

　　有些孩子遇到考試就不來上課了，這是音樂老師的痛點，我提醒音樂老師要給自己一個目標，如果孩子來說：因為我明天要考試，今天我要加一堂音樂課（鋼

琴、小提琴……），那就是你成功的時候。因為音樂可以讓他放鬆，讓他快樂，人一緊張腦袋就一片空白。透過音樂的方式讓他放鬆，潛力就會被無限地開發，我們以前就是把音樂搞得太僵化了。

但是我也提醒老師，孩子說要加一堂課時，絕對不要彈「新曲」，一定要讓他彈最熟悉的曲子，老師要有變化，或是加上其他樂器，他就會覺得舊曲子變得好有意思，這才是真正的情緒出口，彈「新曲」反而是弄巧成拙，下次考試他就不加課了。

例如「小蜜蜂」「生日歌」都可以玩變奏、移調……變化出樂趣，用他會的主旋律，老師彈變奏或伴奏，他就會覺得好玩。

在我的教室裡上課的小朋友，我都要求一定要會彈生日歌、聖誕節歌和母親節的歌（節慶歌），因為常有家長希望小孩在家裡有聚會時彈奏一曲，但小孩最常推說沒有帶樂譜，或彈一首大家都聽不懂的，這樣整個共聚性就不夠了，但是遇到節慶或家人生日彈個生日快樂歌，全部親友對他的肯定，就是給他最好的激勵。

這就是音樂可以給予人快樂的一種方式，可是大家

都忘了。隨時給他一個生活中的小舞臺，可以給予回饋與肯定，他就覺得很快樂有成就感，也許不是要當音樂家，但是家裡有人學音樂，生活就更豐富了，音樂要回到生活中，這就是最直接且可行的方法，也真正是音樂的功能和目的。

　　演奏也可以移動身體或擺動肢體，例如吹奏樂器、小提琴……當身體配合著樂器擺動，腦內啡、多巴胺就會增加，人就會快樂，這種研究報告在國內外比比皆是。

　　有些老師懂音樂不懂教育，不知道不同年齡有不同教法，鋼琴老師教鋼琴以為每個孩子都可以從彈鋼琴開始，其實同一首樂曲教一年級跟教三年級教法就不一樣，但老師不知道，他以為拿到樂譜就是這樣，只要把樂譜彈出來就好，他完全沒有想到要如何讓孩子快樂的彈奏出來，而且還樂此不疲，這才是最大的挑戰。

　　音樂教育（學）要分不同年齡及身心發展，適齡適性，且要相互銜接，系統化地進行，方能循序漸進達到學習成效。

　　另外，音樂教學與音樂演奏也是不同的。音樂教學

者是「教練」，音樂演奏家是「選手」。若無法正確區
分兩者差異，就很難具備正確的音樂教育觀念。

音樂教學要有系統性

我在演講時常說，**樂而無學是消費，學而不樂是浪費，樂而不習是白費，樂而有習是學費**。每次聽眾都哈哈大笑，但我講這句話其實感觸是很深的。

「不教而教，不學而學」就是在強調學習需要情境、環境式的；這還不夠，更還要系統化，**應把聽、動、唱這三樣能力建構好，如在 3 歲前**，這時候孩子正是肢體發展期。

4、5 歲以後就要發展「視」，就是認識五線譜，這就像閱讀一樣，小孩子這時候除了可以聽故事、複述故事，也可以開始識字、讀字。「聽」比較有單一性、想像性，「視」則比較有選擇權，「視」可透過閱讀產生大量的吸收，可以擷取更多不同的知識經驗。

只有聽、動、唱，音樂教育的程度無法深化，這時候學習看五線譜，就是認知的學習，就必需有方法，譬如有人就學Do-Re-Mi開始，我們是先從高音譜的Mi跟Sol開始認識，也就是先教二線譜。在一線唱Mi，二線唱

Sol，所以Sol-Mi的高低就在二線分辨出來了。視覺上看Sol是高的、Mi是低的，然後慢慢再往上往下逐漸加音。

以前大家都是一下子就學五線譜，下加一線，有人永遠沒搞懂是幾線，而且根本沒有高低概念，就像我常說的，「請問Sol是高音還是低音？」沒人說得清。

我說它跟La比是低音，跟Mi比是高音，跟Fa比也是高音，所以音樂出來的旋律要有比較性，才能產生高低感，有了高低感才會有旋律性。

所以音樂有三要素，節奏、旋律、和聲。

節奏像心臟一樣重要，沒有節奏就沒有結構。旋律就像肌肉，將節奏撐起來。和聲就像血液。有了這三要素才是一個完整體。

讓孩子開始看五線譜，就是讓孩子轉換學習音樂的深度方式。就像小時候我們可以聽故事，看故事，接下來就可以寫故事。

以往的音樂教育沒有想到這個程序，一來就讓孩子寫故事（學習樂器），搞得學音樂很痛苦，從寫故事來學聽故事，再來學講故事，根本就方法錯誤，完全就本末倒置了。

音樂或藝術最大的價值就是「**創作**」，創作是要從舊經驗裡延伸出新感受再融合，而不是完全沒經驗就去創作，所以在嬰幼兒期應給予大量聽、動、唱的經驗，再加上日後的視、奏經驗，創作的能力就產生了。就如一臺電風扇，必需先有扇片（扇子經驗），以後再加上馬達，就成了電風扇。

　　一個人的自信來自臺風，臺風需要去練習，而且必需得到肯定，表現就會落落大方，而不會覺得上臺是挫折、是壓迫，但這必需透過學習來鍛練。

　　現在的音樂教育完全忘了態度，在音樂的課堂上我們不常看到「樂於學習」的態度，反而常看到「被逼迫學習」的態度，因為上述過程大家都不懂，家長與音樂老師都是從視、奏開始，所以孩子總是被壓迫的在學習。

　　但是在做視、奏之前，原本態度是對的，因為孩子又愛唱又愛跳，但一進入正式學習階段，態度反而開始錯了。

　　在態度中我們要讓孩子懂得音樂的快樂，才會樂於學習。這個態度要由「**老師**」來負很多責任，你必需要

瞭解如何讓孩子喜歡音樂，要教導有方，這絕非只催促孩子苦練就辦得到，要視孩子的特質與年齡而有不同的教學方式。

「**不教而教，不學而學**」是前段，後段還是「**有教要教，有學要學**」。當然，老師要先提升自己的教學能力，讓孩子樂於學習，態度就不是勉強的、被威脅利誘的，這往往是教育過程中最不容易的部分。

臺風、態度已經內化到心境，學音樂的人會因此更有自信。有句話說得好「心態對了，狀態就對了」，心態不對就錯誤百出，讓人覺得總是格格不入。

從聽、動、唱，到視、奏、創作，孩子的音樂學習逐漸成熟，並有享受音樂的快感。

再來的臺風與態度就更能融入音樂，「自樂樂人」，現在的音樂教學是「自虐虐人」，自己虐待自己，別人聽了也虐待，都很痛苦。

所以，成為一位稱職的音樂教育工作者，不僅本身需具備音樂的素養，更要學習如何「教」與「導」，瞭解如何幫助學生「習」，才能讓老師永遠充滿熱情與力量，不會感慨家長的不配合、不重視與學生的不努力。

還是那句話：「心態對了，狀態就對了」。祝福天下所有音樂老師樂於音樂、成於教學，讓音樂成為每個孩子的終身陪伴。

後記

　　多數人認為，西方社會原本就比華人更重視音樂教育，而華人社會的音樂教育在過去幾十年的發展中，其實已漸漸讓音樂先脫離了生活而被教育。我認為，學音樂是為了豐富生活的美好，以及養成有「情緒出口」的經驗習慣，現在正是讓音樂教育重新放回日常生活中，重新定位其價值的大好時機，時下的社會熱切地需要一個情緒的出口，而音樂正是最容易帶在身上，隨時抒發情緒的工具。

　　從某個角度來說，音樂和快樂相生相合，而讚美則是獲致快樂最好的方式之一。讚美是最能讓孩子在音樂學習中獲得快樂的一種「獎勵」，但很多家長或老師其實不知道，讚美也需要學習，若能簡單學個三招九式，對的讚美就易產生正面效果，反之，用錯方式，讚美的效果很容易打折。

　　給孩子讚美，並不是一味說他好棒、好聰明這麼簡單。讚美孩子也有技巧，若用錯方法，效果可能適得其

反。我整理幾項幼教專家常提醒家長的讚美方式給讀者參考：

一、**要具體**。像是說孩子「好棒」「很乖」都是不夠具體的說法，家長要指出孩子做了什麼事所以好棒，譬如說：「你今天只彈錯兩個音，比昨天還好，感覺進步不少哦」。

二、**不要只讚美成功的部分**。譬如孩子練琴也許常彈錯，最後仍彈完了一首曲子，家長可以表揚他有始有終且不怕困難的學習態度，協助他建立努力就能克服困難的信心。

三、**讚美要及時**。有好表現就立刻給予讚美，最能讓孩子把行為與讚美連結起來，拖太久才讚美，只會弱化讚美的力量。

四、**慷慨給予讚美**。不要用成人的標準看孩子的行為，尤其年紀小的孩子能做好簡單的事就已屬不易，而且不學會簡單的事就無法學習困難的事，對孩子的讚美不必分大小事，慷慨一點更容易看到孩子的進步。

五、**不同年齡給予不同的讚美方式**。通常對年紀還小的孩子，口頭讚美時不妨再加上一個擁抱或親吻，大

一點的孩子就改用含蓄一點的作法，用小紙條留言或向他豎起大拇指都好，視孩子年紀與特質調整作法，孩子會更樂於接受你的讚美。

有效的讚美還有很多方法，但也要記得避免使用不洽當的讚美，譬如不要隨便讚美，過度頻繁且不具體的讚美不但無法產生鼓勵作用，還可能讓孩子覺得讚美太多，而不值得爭取；又如，不要輕易用物質獎勵孩子，避免讓孩子過度以獲得物質為目的來贏得讚美。

我從1985年在台中創辦音樂教室及開辦奧福師資培訓班開始，就一直努力在讓家長、音樂老師重視音樂教育價值。本書的撰寫，是我四十幾年音樂教育經驗的總整理，過去我總在演講、上課中反覆闡述與解說的觀念與案例，現在終於可以透過書籍，讓更多人瞭解音樂教育的重要，也讓更多熱愛音樂的人可以獲得學音樂與教音樂的正確方式。

我在許多年前就首先提出了一個音樂教育的理論架構：「音樂的本質是情緒，音樂的結構是科學，音樂的表現是藝術與技術，音樂的功能是安定情緒與自樂樂

人」。看似簡短的一句話，卻是我長期從事音樂過程中精煉、濃縮出來的武功心法，這本書是個開始，只能先呈現我音樂教育生涯的一部分風景。我期待這一步踏出去後，能更快有下一本作品出現，來幫助大家更快速地擁抱音樂的美好。

國家圖書館出版品預行編目資料

快樂隨時帶著走：音樂教育專家告訴您如何用音
樂教養嬰幼兒／ 吳舜云著. --初版.--臺中市：舜
云音樂國際教育機構，2019.7
　　面； 公分
ISBN 978-986-97870-0-0（平裝）
1.音樂教育 2.幼兒教育
910.3　　　　　　　　　　　108008574

快樂隨時帶著走

音樂教育專家告訴您如何用音樂教養嬰幼兒



作　　者　吳舜云
校　　對　吳舜云、柯淑華、張淑貞、劉孟娟
企劃編輯　水邊
發 行 人　吳舜云
出　　版　舜云音樂國際教育機構
　　　　　403台中市西區忠明南路315號
　　　　　電話：（04）2301-1237
　　　　　傳真：（04）2301-8920
設計編印　白象文化事業有限公司
　　　　　專案主編：黃麗穎　經紀人：張輝潭
經銷代理　白象文化事業有限公司
　　　　　412台中市大里區科技路1號8樓之2（台中軟體園區）
　　　　　出版專線：（04）2496-5995　　傳真：（04）2496-9901
　　　　　401台中市東區和平街228巷44號（經銷部）
　　　　　購書專線：（04）2220-8589　　傳真：（04）2220-8505
印　　刷　基盛印刷工場
初版一刷　2019年7月
定　　價　280元